色の物語
青

BLEU

DE L'ÉGYPTE ANCIENNE
À YVES KLEIN

古代エジプトからイヴ・クラインまで

Hayley Edwards-Dujardin

ヘイリー・エドワーズ゠デュジャルダン 著

丸山有美 翻訳

SHOEISHA

ある朝、黒を切らしていた
わたしたちのひとりが青を使った。
印象派はこうして生まれたのである。
オーギュスト・ルノワール

アートのなかの青

Du bleu dans l'art

愛されてやまない色

青が特別なのはどうしてでしょうか。万人に愛されるのはなぜでしょうか。おそらくそれは、青という色の矛盾した性質があまりにも人間的であるからに違いありません。希望と同時に悲しみを表せる色といったら？ かつてはフランス王朝の象徴で、いまは自由の国フランスを象徴する色は？ 天上と地上をつなぐ色といったら？ —— 青をおいてほかにはないでしょう。

青の夜明け

青に興味があるなら、アートにおける青の位置づけを知ることです。今でこそ高く評価されている青色ですが、そうなるまでに長い年月がかかっています。青が人びとに強く印象づけられたのは中世になってからのことでした。青は聖母マリアの象徴として、神聖さを感じさせる色となったのです。古代文明においては、エジプトでは青が目立ちますが、ローマではほとんど見られず、野蛮な異国の民の色として扱われていました。

青い色素を求めて

アートにおける青の研究は、色素の歴史と切り離すことができません。19世紀に化学的に合成された色素が次々と開発されるようになるまで、青い色を作品に使うには根気と投資が不可欠でした。史上初の青色の合成法はエジプト人によってそれ以前に発明されていましたが、配合の秘密は広く伝えられなかったのです。そのため、ラピスラズリのような鉱石、木藍（インディゴ）やパステルといった植物など天然資源に頼るしかなく、青を得るのはことのほかたいへんなことでした。

もちろん、方法はほかにもありましたが、得られるのは質の低い色素でした。中世やルネサンスの美術は大半が宗教から主題を取ったものですから、安上がりの粗悪な塗料で済ませることはあり得ません。青い色はこうして贅沢品となったのです。

暴虐から平和へ

古代ローマ人にとっての青は、戦いの前に青い衣を身体に巻きつけるガリアの敵兵を思わせることから野蛮さや暴力と結びつけられた色でした。1945年には、国連が世界平和のシンボルとして、青地に一対のオリーブの枝が世界地図を取り囲む紋章を採択しました。なんとも驚きです！

パステルといえば？

「パステル」といえば顔料を棒状に固めた画材のこと、もしくは淡く優しい色合いのことを指しますが、フランス語の pastel（パステル）にはもうひとつ別の意味があります。染料植物のウォードです。インディゴブルーの色素はこのウォードの葉からつくられます。

🌿 植物由来の天然色素
🏺 鉱物由来の天然色素
⚗ 合成色素

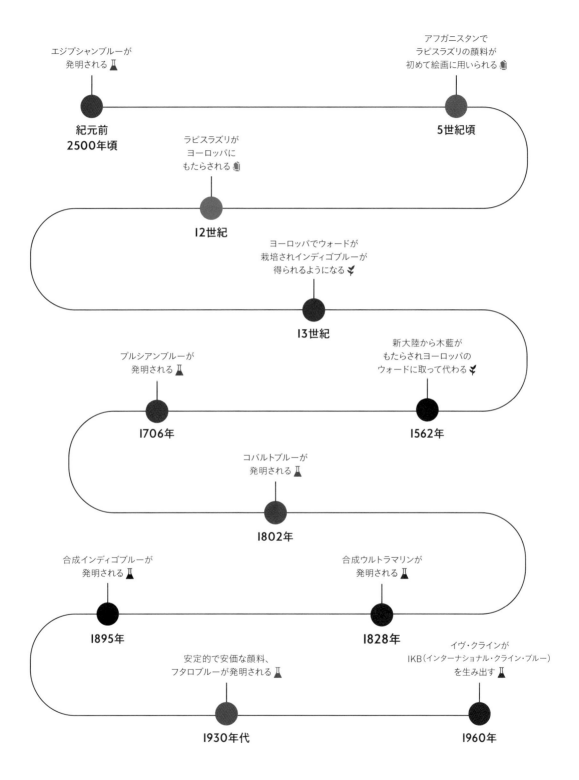

エジプシャンブルーが
発明される🧪

アフガニスタンで
ラピスラズリの顔料が
初めて絵画に用いられる🪨

紀元前
2500年頃

5世紀頃

ラピスラズリが
ヨーロッパに
もたらされる🪨

12世紀

ヨーロッパでウォードが
栽培されインディゴブルーが
得られるようになる🌿

13世紀

新大陸から木藍が
もたらされヨーロッパの
ウォードに取って代わる🌿

プルシアンブルーが
発明される🧪

1706年

1562年

コバルトブルーが
発明される🧪

1802年

合成インディゴブルーが
発明される🧪

合成ウルトラマリンが
発明される🧪

1895年

1828年

安定的で安価な顔料、
フタロブルーが発明される🧪

イヴ・クラインが
IKB(インターナショナル・クライン・ブルー)
を生み出す🧪

1930年代

1960年

Aは黒、Eは白、Iは赤、Uは緑、Oは青、母音たちよ（中略）
O、至高のラッパが未知の響きを突き抜かせ、
人の世と天使の国は静寂に貫かれる。
── あゝオメガよ、その双眸（そうぼう）の紫光よ！

アルチュール・ランボー「母音」『詩集』1871年

暖-寒

ゲーテは『色彩論』（1810年）の中で、青を暖色、黄色は寒色としています。色の寒暖についての絶対的な分類はなく、いわば慣習によって決まるものです。中世やルネサンスでは、青は暖かみのある色とされていましたが、古代中国では女性的で冷たい色とされていました。

青の神秘

ジャン・コクトーは詩集『ポエジー』で、青の神秘をこう謳っています。「ナポリでは、天が消え去っても聖母マリアは壁の窪みに佇んでいる。なにしろここでは何もかもが神秘なのだから。サファイアブルーという神秘、聖母マリアという神秘、地下洞窟という神秘、水夫の襟という神秘、青が放つさまざまな光という神秘に目が眩み、お前の青い目がわたしの心を射抜くのだ」。

アフガニスタンのラピスラズリ
光沢のある床材、パイライト（黄鉄鉱）含有
ロンドン自然史博物館

青を思いのままに

合成色素が容易に手に入るようになると、青い色は飛躍的に広まり、アーティストは望むがまま青を使うようになります。風景画では壮大な空や海を描くのに青が大活躍しましたし、華やかなドレスを染め上げるのにも用いられました。それというのも、青はとびきり光と相性のいい色だったからです。

こうして青は、アーティストの望みを叶えて大胆な使われ方をするようになりました。大海原も天空も思う存分に描くことができるのです。19世紀末以降は、ひとの顔や身体、そればかりか動物や都市の建物までも青で描かれるようになりました。青はリアルな表現をするための色から、感情を表現する色へと変化していったのです。

青色の人生

20世紀に入ると、青は多くの芸術家の創作活動において重要な位置を占めるようになります。ピカソにとって青は人生の苦悩に寄り添うものであり、芸術家集団「青騎士」（p.46）の創設者であるフランツ・マルクとワシリー・カンディンスキーにとっては革命的芸術運動の盟友といえる色でした。では、理想の青色を開発し、自身の名を与えた画家イヴ・クラインの場合はどうだったのでしょうか？

こうして、ありのままの自然を描くときや、装飾的あるいは感傷的な表現をするときに、青はなくてはならない色となっていきます。19世紀の研究者たちは、古代ギリシャ人の芸術作品に青がほとんど見られないことに着目し、その理由はただひとつ、古代ギリシャ人の視覚は青色を識別できなかったのだ、と結論づけたほどです（もちろん誤りです）。だって、青を使いたくない人がいるでしょうか？

青の世界地図

Repères géographiques

主要な
青色色素のルーツ
———

天然色素（植物由来）

 木藍
アフリカ、インド、南アメリカ

 パステル（ウォード）
英国北部、フランス（アルザス、
ノルマンディー、ラングドック）

天然色素（鉱物由来）

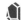 **ラピスラズリ**
歴史的にはアフガニスタンが
知られるが、現在は世界各地で
産出されている

 アズライト
歴史的にはハンガリーが知られるが、
その後ナミビア、アメリカ（アリゾナ）、
フランス（18世紀にはシェシー、
現在は各地で産出されている）

合成色素

 エジプシャンブルー
エジプト

 ウルトラマリンブルー
フランス

 コバルトブルー
フランス

 インディゴブルー
ドイツ

 プルシアンブルー
ドイツ

希少な鉱床

18世紀以前、ヨーロッパで
天然ウルトラマリンを製造
するために使われたラピス
ラズリの大半はアフガニス
タンのサレサン鉱床で採掘
されたものでした。1271年、
マルコ・ポーロはこの「も
っとも美しい青が取り出さ
れる高山」を発見しました。

青のヴァリエーション

Gamme chromatique

色素から絵の具へ

青色のベースとなるのは、いずれも天然（植物や岩石から採取したもの）、あるいは合成（化学的に製造したもの）の色素です。けれども、色素の原料を色の名称にあてるとたちまち困ったことになります。例えば、フェロシアン化鉄と聞いてどんな色を思い浮かべるでしょう？プルシアンブルーとは似ても似つかないのではないでしょうか。ところが、ふたつは同じものなのです。カラーインデックスインターナショナルはこのような混乱を避けるものであり、各メーカーは、記号と番号で表したこのデータベースを頼りにして色素を製造しています。これを見れば、プルシアンブルーが**PB27**だとわかるのです。記号番号で表される色素をバインダー（ワックス、樹脂、油など）や各種添加剤と混ぜ合わせ、ようやく塗料として使える色を得ることができます。

青の名前

ウルトラマリンブルーを例に挙げましょう。ラピスラズリから得られるこの色調は、濃い紫みの青色をしています。同系色には、合成顔料から得られるフレンチウルトラマリンブルーこと「ブルー・ギメ」（発明者の名に由来）や、「ジョットブルー」、「ファイアンスブルー」や「ポエットブルー」などがあり、いずれも想像力がかきたてられる名前です。そしてかの有名なイヴ・クラインの青、IKBはこれらの派生色です。名前にひねりが足りないですって？

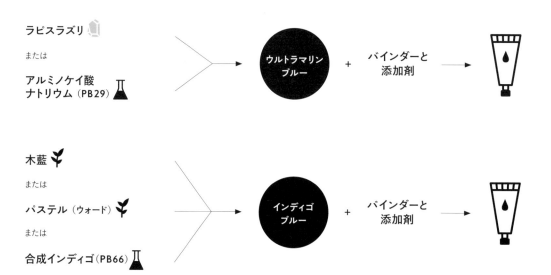

ラピスラズリ

または

アルミノケイ酸
ナトリウム（PB29）

→ ウルトラマリン
ブルー + バインダーと
添加剤 →

木藍

または

パステル（ウォード）

または

合成インディゴ（PB66）

→ インディゴ
ブルー + バインダーと
添加剤 →

PB15
フタロブルー

PB27
プルシアンブルー

>〈冨嶽三十六景 神奈川沖浪裏〉
（p.35）

PB28
コバルトブルー

>《星月夜》(p.37)
>《金の小部屋》(p.83)

PB29
ウルトラマリンブルー

>《ベリー公のいとも豪華なる時祷書》
（p.25）
>《手紙を読む青衣の女》(p.31)

PB30
アズールブルー

PB31
エジプシャンブルー

>アメンホテプ3世のスフィンクス
（p.17）
>〈ディアナ〉(p.65)

PB32
スマルトブルー

PB33
マンガンブルー

PB35
セルリアンブルー

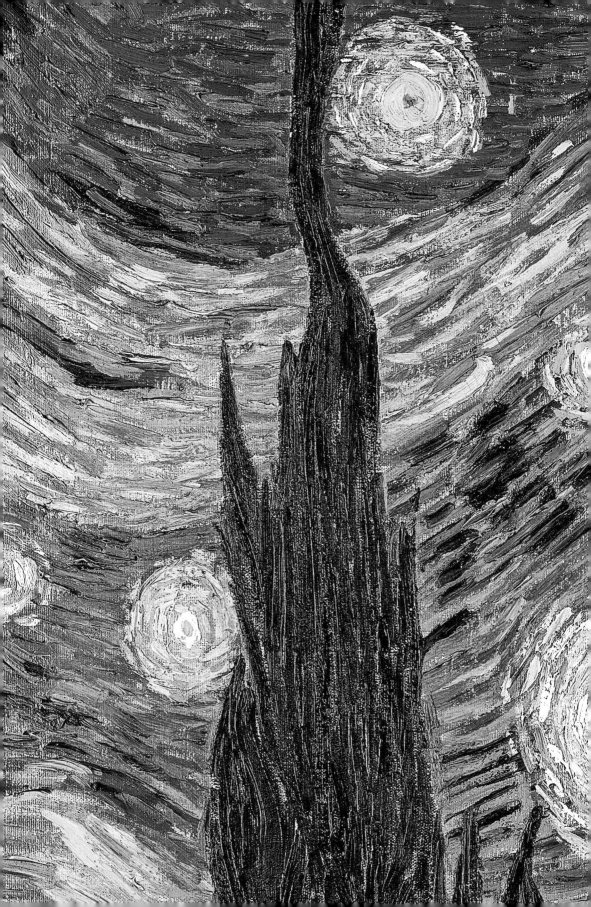

青を知るために

LES INCONTOURNABLES

———

アメンホテプ3世のスフィンクス

Sphinx d'Amenhotep III

紀元前1390–1352年頃

エジプシャンブルーの製造

エジプシャンブルーは、銅リヴァイ石とケイ酸銅カルシウムと銅、石英砂などからつくられます。これらをまとめて870度から1100度の高温で焼成するのです。こうして得られる青いガラス質のペーストを粉砕し顔料として用います。

秘められた製造法

古代エジプトの芸術家たちは、そのノウハウを口承していました。紀元前2030年頃の画家、イルティセンによる碑文には次のような言葉が残っています。「わたしは炎に焼かれることなく溶けるさまざまな顔料や生成物をつくる方法を知っている。このことはわたし自身と、奥義を究めることを神から許されたわたしの長男以外、誰にも明かすまい」。

アメンホテプ3世のスフィンクス
紀元前1390–1352年頃
ファイアンス
メトロポリタン美術館、ニューヨーク

永遠の青

アメンホテプ3世の治世下、古代エジプトのファイアンスの生産は最盛期を迎えます。青い光沢のある層に表面を覆われた焼き物、ファイアンスは、「チェヘネト」と呼ばれていました。この言葉は君主の尊称にも使われ、「まばゆき者」を意味します。貴重な贈り物、葬送や礼拝に用いられる品々がファイアンスでつくられました。

この小さなスフィンクスにはファラオの名が刻まれています。特徴的な目鼻立ちが王の顔を想起させ、後ろ足はライオン、前足の代わりに両腕があり、供物を携えています。スフィンクスはアメンホテプ3世を表しているだけでなく、その栄光を称えて建てられた神殿の中央で、死後もなおファラオへの崇拝を支えるものとして捧げられました。

鮮やかな青色の外観は、当時珍しいものではなく、かといってありふれたものでもありませんでした。空や水はもちろんのこと、何よりも創造や再生や神性を象徴するものとして、青はエジプトで尊ばれていたのです。墳墓で発見されるこの種の像は、スフィンクス／ファラオという強き守護者を象っていることはもちろん、悪霊から守ってくれる神聖な天空の色を帯びていることから、おそらくは魔除けの役割を担っていたと考えられています。

古代エジプト人は、紀元前2500年頃、人工の青色顔料であるエジプシャンブルーを歴史上初めてつくりました。秘められた製造法は19世紀に再発見され、「ポンペイブルー」と改名されます。時代は違えど、失われた過去への幻想をかき立ててくれる、より魅惑的な名前であることには違いありません。

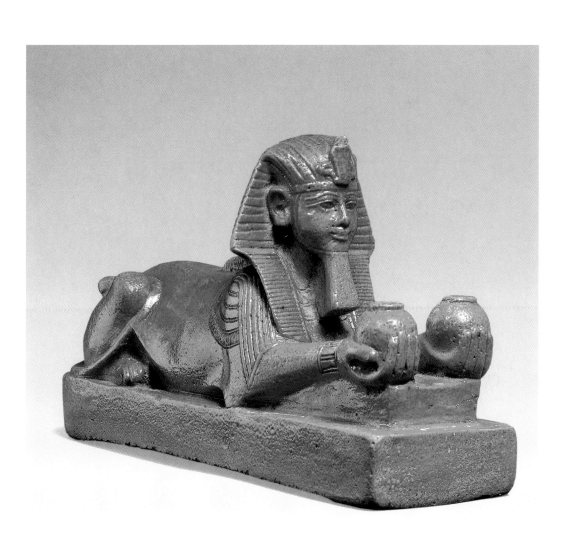

我は青空に君臨す、不可解なスフィンクスさながらに。

シャルル・ボードレール「美」『悪の華』

ヨアキムの夢

Le Rêve de Joachim

1303-1305年

まばゆいばかりの青

14世紀初頭、商人のエンリコ・スクロヴェーニは、イタリア東北部パドヴァの街の中心にある彼の邸宅の別棟に、父へ捧げる家族の礼拝堂を建てることにしました。

礼拝堂の壁とアーチ天井は、旧約聖書と新約聖書の36のエピソードを描いたフレスコ画と、「悪徳と美徳」をグリザイユ（モノクロ）で描いた装飾壁画で埋め尽くされています。いずれもフィレンツェの画家ジョットの手によるものです。ジョットの代表作とされるスクロヴェーニ礼拝堂は、ルネサンスの黎明期、トレチェント（1300年代）の芸術の模範となりました。

ジョットがこだわったのは、主要な登場人物を脇役、あるいは主要なエピソードとささやかなエピソードを、どれも等しい扱いでこのフレスコ画のなかに描くことでした。神の世界と人の世界、驚異と日常の間にある境界を取り払ったのです。

青が使われていることで、全体が締まって見えます。星々がまたたく天空を象徴する深い青色は、物語が繰り広げられる背景としての空の役割も担っています。果てしない思索をもたらしてくれるウルトラマリンブルーは、東洋で採れたラピスラズリを原料とする希少な顔料であり、神秘を宿す色として尊ばれてきました。

右の《ヨアキムの夢》のディテールは、聖書の一節を描いたものです。ヨアキムの妻アンナが神の子の母マリアを懐妊する、と天使が告げています。作品の夢幻なる美学を際立たせる主題です。躍動する天使が、背景の青色に鮮やかに浮かび上がっています。すべてを満たすこの青色と同じように、天使は、精神的なものと時間的なものを結ぶ存在となっているのです。

画家の機転

ジョットは、この深い青色を得るため、生乾きの漆喰壁に塗料を載せるアフレスコの技法を断念します。そしてアズライト由来の青を使い、漆喰が乾くのを待って色を塗ることにしたのです。ウルトラマリンブルーを使えば、濡れた漆喰に描いた青が色褪せることはありませんが、礼拝堂の壁という壁を塗るにはあまりにも高価過ぎたのです。

ジョットから
トゥオンブリーへ

2010年、ルーヴル美術館はサイ・トゥオンブリーによる新しい天井画を公開します。球体がいくつも浮かんだ空の青色について、トゥオンブリーは次のように語りました。「ギリシャの青でもなく、空の青でもなく、海の青でもない。わたしが求めたのは絵画の青、ジョットの青であり、コバルトとラピスラズリの中間の青、それだけで満ち足りた青なのです」。

アーチ天井とフレスコ画の背景はどこまでも青く、
まるで礼拝堂を訪れたひとと一緒に
晴れ渡った空が敷居をまたいで外から入ってきたかのようだった。

マルセル・プルースト『失われた時を求めて』
スクロヴェーニ礼拝堂（小説中ではアレーナ礼拝堂）について

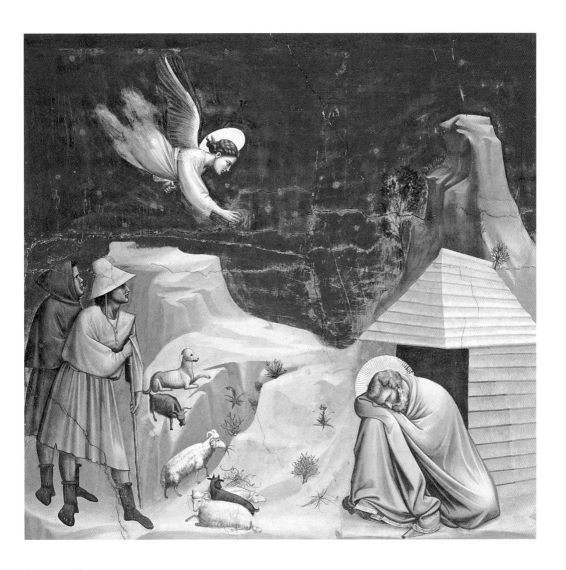

《ヨアキムの夢》
ジョット（1267–1337）
1303–1305年
フレスコ画
スクロヴェーニ礼拝堂、パドヴァ

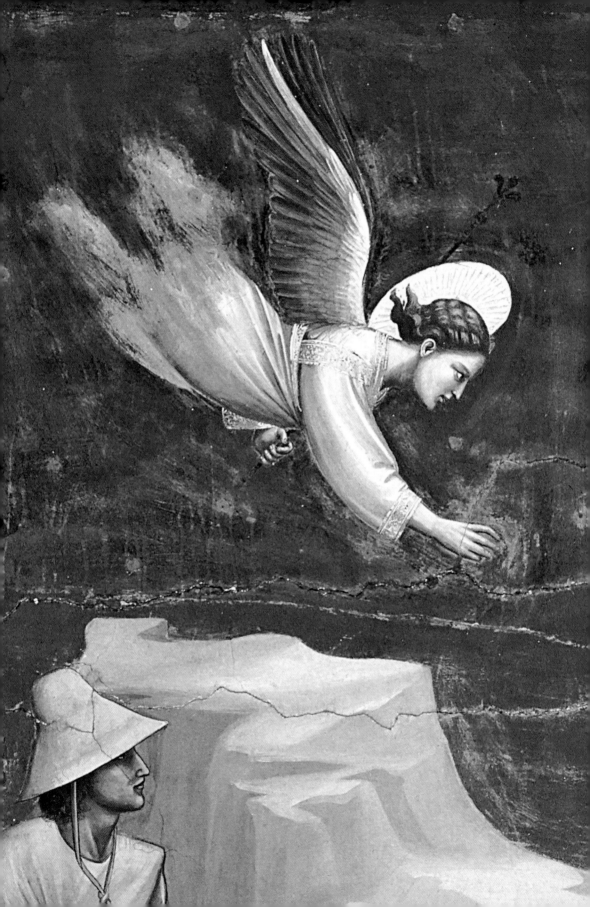

梅瓶

Vase meiping

1350年頃

和合の象徴

1279年から1368年まで中国を統一支配したモンゴル人の王朝、元は、陶磁器づくり、とりわけ「青花」と呼ばれる染付磁器の技法を発展させることを推奨しました。

　ペルシャ湾から海路でもたらされたコバルトによって、元王朝の陶工たちは、青と白で装飾を表現した新しい磁器を生み出します。コバルトが、赤銅色や赤鉄色と並んで、磁器の焼成に必須の条件となる高温に耐えられる希少な顔料であったことが幸いしました。

　元の時代につくられた初期の青花は、小ぶりで、白地に濃紺で装飾を描いていました。しかし技法が確立されるにつれ、陶工は巨大な磁器を製作するようになり、鮮やかな青を大胆に使い地色に染付けをするようになっていきます。この梅瓶はその一例です。中国で口径が小さいものを梅の痩骨と呼ぶことから、梅瓶と名付けられました。地色の青を背景にして白い龍が繊細に表現されており、しなやかな体と花瓶の重厚さ、満々と湛えられたコバルトの青がコントラストをなしています。

　青と白の組み合わせはまた、蒼き狼と白き牝鹿が結ばれ生まれたとされるモンゴル民族のアイデンティティを象徴しています。このように陶磁器は伝承と華やかな装飾をひとつに結びつけるものとなったのです。

マルコ・ポーロは
かく語りき

「龍泉という都市があり、それはそれは美しい磁器の碗をたくさんつくっている。この都市でしかつくられていないものであり、大量生産され、手ごろな値で売られている。ヴェネツィアグロス（銀貨）1枚で普通の碗なら3つ手に入るし、わたしたちが見つけ得る限りもっとも美しい碗を買うことができる。磁器の碗はこの街から方々へ運ばれていくのだ」。

年表
「青花」磁器

元代（1279-1368）●　「青花」磁器の出現

中東への輸出　●14世紀

15世紀　　　　イランの絵付皿に影響を与える

「青花」磁器の黄金期　●明代（1368-1644）

16世紀　　　　ヨーロッパへの輸出

コバルトブルーの自在な利用、さまざまな意匠の確立　●清代（1644-1912）

龍をあしらった梅瓶
1350年頃
磁器
ギメ美術館、パリ

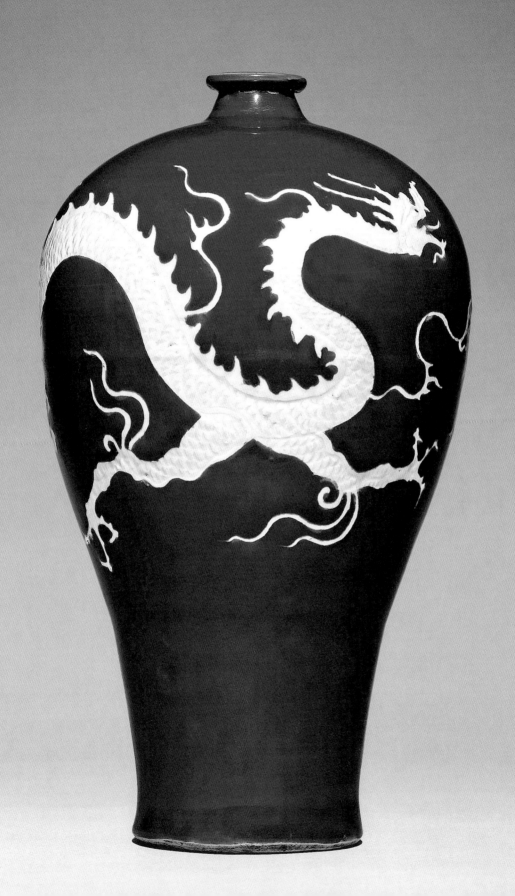

ベリー公のいとも豪華なる時祷書

Les Très Riches Heures du duc de Berry

1416年

十二星座を描いた顔料

中世のカトリック信者たちは、一日のさまざまな時間に対応する祈りの手引きである「時祷書」と呼ばれる典礼書を備えていました。時祷書は旧約聖書の詩篇と暦で構成され、数多くの挿絵が描かれたひときわ豪華なものもありました。

1410年頃、中世フランス王国の王族ベリー公は、画家であるランブールの三兄弟に時祷書の制作を依頼します。カリグラフィーのテキスト、ふんだんに施された装飾、百数十もの細密画で構成された写本は、何もかもが桁違いの壮麗さを誇ります。

この《ベリー公のいとも豪華なる時祷書》のなかで最も知られているのは、月暦の絵でしょう。パトロンによる潤沢な出資金のおかげで、写本制作に携わった画家たちは希少で上質な顔料を用いることができました。青にはラピスラズリ、赤にはバーミリオン、ピンクには色漆が使われています。鮮やかな色彩が情景の細やかな描写を可能にし、遠近法を取り入れたその芸術的な手仕事は、イタリアの名工たちもうらやまんばかりのみごとなものでした。

9月を表した細密画には、ソミュール城の前で行われるブドウ収穫祭の様子が描かれています。空の青が空間の大半を占め、上部の半円に詳細な占星術のデータが刻まれています。太陽の馬車を駆るアポロン神の上には、題材の月の星座である乙女座と天秤座を見て取ることができます。空を描くには青い絵の具が必要です。青色は、言うまでもなく、パトロンが誇る富と威光を示すものでした。この時祷書は複数のパトロンの手に受け継がれます。ランブール兄弟とベリー公が亡くなったのは1416年。その時点で未完だった時祷書に次々と新たな葉（ページ）が描き足され、1485年、ジャン・コロンブがサヴォワ公のために完成させました。

星々とホロスコープ

12世紀、アラブ世界で培われた天文学と占星術はヨーロッパへと伝播します。天文学と占星術は大学で教えられるようになり、ローマ教皇や国王に支持されました。ルネサンス期、占星術は飛躍的な発展を遂げます。エリザベス1世にはジョン・ディー、カトリーヌ・ド・メディシスにはノストラダムスなど、各王室には専属の占星術師がいました。

年表
代表的な時祷書

1407年 ── エジェルトンの時祷書（伝アンジュー公ルネ1世所有）

エティエンヌ・シュヴァリエの時祷書 ── **1453-1460年**

1500年 ── カスティーリャ女王フアナの時祷書

アンヌ・ド・ブルターニュの大時祷書 ── **1503-1508年**

《ベリー公のいとも豪華なる時祷書
──月暦、第9葉、9月》
ランブール兄弟
1416年
コンデ美術館、シャンティイ

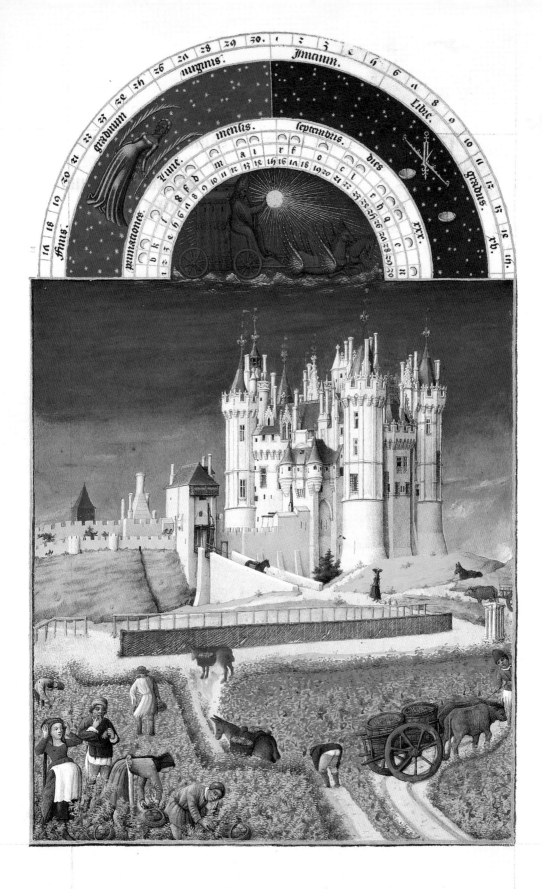

ルイ8世の戴冠式

Couronnement du roi Louis VIII

1460年

聖なる青

1250年、聖王ルイ（ルイ9世）はサン゠ドニ修道院の修道士プリマにフランス王政の年代記の執筆を依頼しました。『王の物語』と題された年代記は、1274年に完成します。

他の修道士たちとその後のフランス王は、プリマの偉業を引き継いで新たに書き足し、現在『フランス大年代記』として知られる写本をつくりました。歴代フランス王の物語に美しい細密画を添えた写本は、王侯貴族向けのたいへん高価な品であったにもかかわらず、シャルル5世の治世以降、大きな人気を博します。

15世紀半ばには、画家のジャン・フーケが『フランス大年代記』を手がけました。1415年から1420年にかけて書かれた記述の挿絵を1455年から1460年に描いています。挿絵は文章に合わせたものでなくてはならず、画家にどの場面を描くかの選択肢はありません。たとえ出資者を明かさずとも、この大年代記が王侯貴族を、とりわけ時の王であるシャルル7世の栄華を称えるものであるのは一目瞭然でした。フーケの細密画の多くは、戴冠式や十字軍に関連したテーマを扱っています。

このフーケの絵は、1223年にランスで行われたルイ8世とブランシュ・ド・カスティーユの戴冠式を描いたものです。イタリアルネサンスの美学に影響を受けた宮廷画家として知られるフーケは、習熟した写本装飾師でもありました。黄金比に基づく緻密な構図が取り入れられているのはそれゆえです。

作品の広範囲を青が満たしています。しかし、驚くべきはその点ではありません。宗教的イコノグラフィー*、とりわけマリアの象徴として受け入れられてきた青が、政治的な意味を持つようになったのです。アズールブルーを背景にして描かれたフルール・ド・リス（白百合紋、カペー朝の紋章）は、フランス国王を象徴するものとなりました。床面から壁という壁、そして衣服に至るまで、王の名にふさわしい絢爛豪華たるさまに目を奪われずにはいられません。

レガリア

レガリアはフランス国王の戴冠式に用いられる象徴的な品々を指すことばです。シャルルマーニュの剣と言われるジョワユーズ、シャルル5世の王杖、ルイ15世の王冠など、レガリアの大半は（少なくとも消失していないものは）、ルーヴル美術館やサン゠ドニ修道院に保管されています。

王家の象徴

王冠：主権
王杖：政治的権力
笏（正義の手）：司法権
剣：軍事力
拍車：騎士道
白百合紋のマント：神権の世襲

*美術史の一研究方法で、図像の主題や象徴を識別し、比較、分類するもの

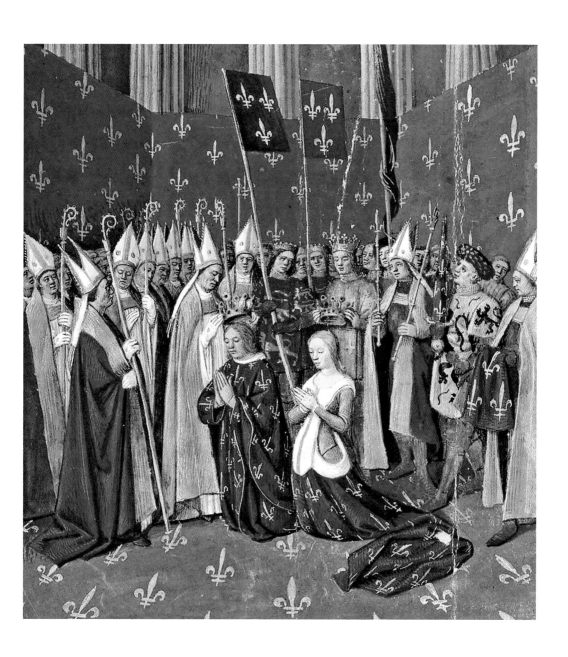

《1223年のルイ8世とブランシュ・ド・カスティーユの戴冠式》
『フランス大年代記』サン=ドニ版写本より
ジャン・フーケ（1420-1478/1481）
1460年
フランス国立図書館、パリ

悲しみの聖母

Vierge de douleur

1657年

神聖の対価

青の都市伝説

中世やルネサンス期には、わたしたちが思うほどにはラピスラズリは広く使用されてはいませんでした。費用がかかりすぎたからです。多くの場合、青色顔料は別の鉱物、アズライトから取られていました。

聖画に見られる聖母マリアは、しばしば大きな青いマントに身を包んだ姿で描かれています。かなり伝統的なイコノグラフィーと言えるでしょう。けれどもその理由が、想像しているよりも神秘的なものでなかったとしたらどうでしょう？

聖母マリアのイコノグラフィーが青と切り離せなくなったのは、15世紀頃からです。それ以前のマリアは灰色、茶色、黒色の着衣をまとって描かれています。そのほうが母親の悲哀を象徴するのに都合がよかったからでしょう。またマリアの聖なる威光、純粋さを強調して描くときには、画家たちはたいてい、赤や金、もしくは白を用いました。では青はなぜ用いられたのでしょう。天上の色を暗に示していることは間違いありません。聖母マリアは、聖と俗のあわいにある存在なのですから。

年表
青をまとった聖母たち

1450年頃	フラ・アンジェリコ《聖母子》
1475年頃	アントネロ・ダ・メッシーナ《受胎告知の聖母》
1530年	ティツィアーノ《洗礼者聖ヨハネと聖カテリーナを伴う聖母子》
1854年	ドミニク・アングル《聖杯の前の聖母》
1934年	タマラ・ド・レンピッカ《青い聖母》

しかし詳しく調べてみると、もっと現実的でなんとも見えっ張りな理由があったのです。マリア信仰が盛んであった当時、宗教画の制作は聖母の栄光にふさわしい費用をかけるべきだと考えられていました。まさに青色が制作費を左右したのです。アフガニスタンから輸入されたラピスラズリから得られるウルトラマリンブルーは、高価で顔料に加工するのも容易ではありません。聖母マリアに深い青色の衣をまとわせるか否かは、制作の契約書を交わす上で重要な争点となりました。

フィリップ・ド・シャンパーニュの聖母は、壮麗さよりも悲嘆のなかにあり、控えめで愁いを帯びた青を身にまとっています。画家が描いたのは、犠牲になったイエス・キリストの亡骸のそばで、十字架にもたれ、悲しみに暮れる聖母マリアの姿でした。キリストの母の足もとには茨の冠と釘、背景には暗くそびえるエルサレムの街並みというキリスト教のシンボルが示され、画家は嘆きの淵にある聖母に深い情感を与えています。甘んじて受けるよりほかないとばかりに両手を組み、ほとんど力なく、絶望した女性の姿。揺るぎなく圧倒的な青、愁いを崇高な希望へと向かわせる青がそこにあります。

《十字架のそばの悲しみの聖母》
フィリップ・ド・シャンパーニュ(1602-1674)
1657年
カンヴァスに油彩
178 × 125cm
ルーヴル美術館、パリ

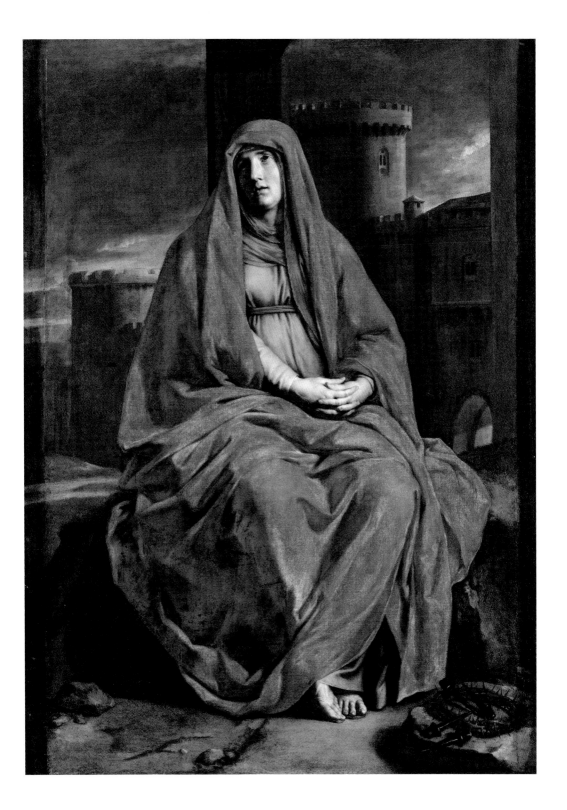

手紙を読む青衣の女

Jeune femme en bleu lisant une lettre

1662-1663年

色で語る画家

1888年、ゴッホはエミール・ベルナールに手紙を書きます。「フェルメールという画家を知っているだろうか。例えば、とても美しい身重のオランダ女性を描いている。この一風変わった画家の色彩は、青、レモンイエロー、パールグレー、黒、白だ。数少ない作品には、とにかく完璧な色使いによる豊かさのすべてがある。だが、その特徴は、レモンイエロー、淡い青、パールグレーの配色なのだ。ベラスケスにとって黒、白、灰色、薔薇色がそうであるように」。

「お手紙を差し上げます」

ヨハネス・フェルメールの絵を見ること。それはひとつの世界を想像することです。密やかで静かな世界であり、しかしそれこそが興味をそそります。絵のなかに描かれたひとの人生に、いったい何があったのでしょう。

両手でしっかりと手紙を持ち、じっと読み耽っている若い女性が描かれています。女性の胸の内がうかがえるようであり、光の具合から察するに、彼女はおそらく窓に向かって立っているのでしょう。さあ、謎解きゲームのはじまりです。絵のなかに、全体がわからない大きな地図があります。それは旅を象徴しているようでもあり、女性がひとりきりでいる部屋が彷彿させる、誰かの不在を象徴しているようでもあります。

ここにいないひとは、手紙の主でしょうか。繭に包まれているようなこの絵の印象から、この若い女性は妊婦に違いないと思うひともいるかもしれません。しかし、彼女のふくよかさは、17世紀に流行ったゆるやかなウエストラインの腰回りにたっぷりと布を使った着衣によるものでしょう。

フェルメールが好んだ色、ウルトラマリンブルーがとりわけ目を引きます。（数少ない）フェルメール作品には珍しく、青色がこの絵にほとんどモノクロームの美学を与えています。若い女性が身に着けている部屋着から椅子、テーブルに置かれたリボンなど細部に至るまで、そこかしこに青が見て取れます。情景から醸される静けさを考慮すると、この青に聖母マリアの属性が与えられていると言っていいかもしれません。それともメランコリーでしょうか。それというのも、若い女性の後ろの椅子を見てください。まるで彼女が突然押し退けたか、手紙に書かれた内容を読んで急に立ち上がったかのようです。謎めいた手紙にはいったい何が書かれているのでしょうか。

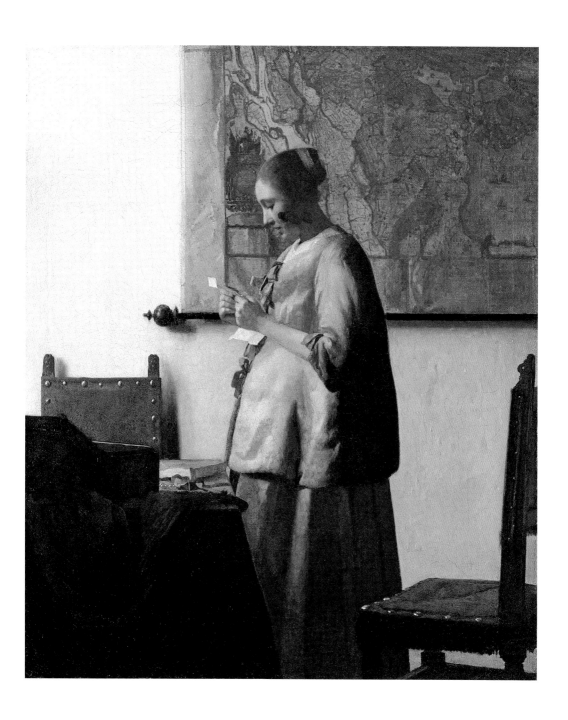

《手紙を読む青衣の女》
ヨハネス・フェルメール (1632-1675)
1662-1663年
カンヴァスに油彩
アムステルダム国立美術館

ウェディングマーチ

Marche nuptiale

18世紀末

イギリスの青

ロココ様式がフランスの装飾芸術においてなおも隆盛を誇っていた頃、イギリスは、ポンペイやヘルクラネウムの遺跡発掘調査に触発された新古典主義の美意識を展開しつつありました。

陶磁器工房を設立したばかりのジョサイア・ウェッジウッドは、フォルムをシンプルにする方向へ舵を切り、ギリシャ・ローマの古典様式を受け継ぐスタイルを採用しました。すると、彼の会社はたちまち人気を博すようになったのです。

1770年代、ウェッジウッドはジャスパー技法を開発しました。ジャスパーとは、ビスケット磁器に似た非常に硬くマットな炻器（ストーンウェア）で、素地全体に色を付けることができます。後に「ウェッジウッド・ブルー」と呼ばれる水色のジャスパーは、瞬く間に高い評価を得るようになりました。その特徴は、主に古典様式にヒントを得た浮き彫り細工であり、まばゆいばかりの白と青い地色がコントラストをなしています。花瓶などの大規模な生産に取り入れられる前は、「ウェッジウッド」と呼ばれるメダリオンや装飾プレートなどの小品に使われていました。

ウェッジウッド工房が1775年以降に手がけたデザインの多くは、彫刻家ジョン・フラックスマン・ジュニアが、当時イギリスで展示されていた古代ギリシャ・ローマの壺のコレクションからインスピレーションを得て制作したものでした。

大流行した飾り楯は、心温まる繊細な題材を特徴とします。ぽっちゃりした天使たちがしばしば描かれ、白とベビーブルーの組み合わせが素朴なスタイルを引き立てます。ウェディングマーチを扱ったこの飾り楯は、結婚式の贈り物だったのかもしれません。なんとも象徴的であり、そしてなによりお洒落な贈り物ではありませんか！

用語解説

磁器：カオリン、長石（カリウム長石）、石英からつくられる素地。800〜1000度で予備焼成した後、ガラス質の釉薬で表面を装飾する。その後、1400度で焼成し、仕上げの研磨と装飾を施す。
ビスケット磁器：一度目の焼成を終えた素焼きの状態の磁器。

ウェッジウッドかセーヴルか？

磁器といえば、イギリスならウェッジウッド、フランスならセーヴルでしょう。フランスで愛される磁器工房にもやはり特有の青があります。1778年頃に定義されたセーヴルの青は、深いコバルトブルーで工房を象徴する色となっています。

〈ウェディングマーチ〉
飾り楯
18世紀末
炻器、ウェッジウッド
アドリアン・デュブーシェ国立陶磁器博物館、
リモージュ

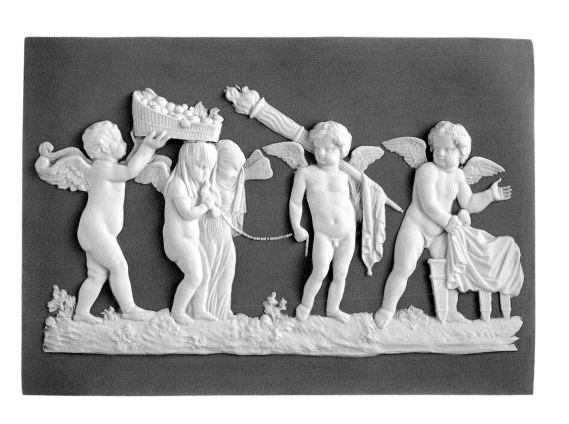

ブルーチャイナ*の美しさには敵わない。
わたしは日々ますますそう思うのである。

オスカー・ワイルド

＊china＝陶磁器、焼き物

神奈川沖浪裏

La Grande Vague de Kanagawa

1830年頃

ポップアイコン

北斎の有名な浮世絵は、ポップカルチャーにもインスピレーションを与えています。サーフィンやスノーボードのブランドとして知られるQuiksilverのロゴは本作をもとにしたものですし、波の絵文字は本作をピクトグラム化したもので世界中で使われています。

年表
北斎の大波がかき立てた想像力

1866-1867年　クロード・モネ
《緑の波》

カミーユ・クローデル
《波》　1897年

1900年　フリッツ・エンデル
《波》

クロード・ドビュッシー
《海》
（楽譜表紙に
浮世絵の複製画）　1905年

1906-1907年　ライナー・マリア・
リルケ
「山」

ロイ・
リキテンスタイン　1963年
《溺れる少女》

青き波

江戸時代の日本では、都市に暮らす豊かなブルジョワジーが出現しました。この新たな大衆の嗜好を満たすため、大量の版画がつくられます。こうして勢いを得たのが「儚く移ろう浮世（現実世界）を描いた絵」である浮世絵だったのです。

　葛飾北斎の描いた大波は、生命と自然の無常を問う浮世絵の美学と思考に完璧に合致しています。すべてを呑み込もうとする波は、浮世の不確かさをそのままに体現するものです。それをよりいっそう怪物じみたものに見せるため、絵師はためらうことなく、おどろおどろしい泡から現れた波の先端を、鉤状に曲げた指の形に描きました。荒れ狂う海は、遠景の穏やかな富士山と対照的です。波に呑み込まれる脅威に晒されながら微動だにしない富士山は、泰然として、嵐のあとには静けさが訪れることを表しています。そのさまは、波間に浮かぶ小舟の存在によってことさら強調されます。小舟は波の動きに追随し、一体化しているのです。

　日本美術の代表作として取り上げられることも多いこの浮世絵は、西洋からの影響を強く受けています。当時、日本の絵師たちは、江戸に持ち込まれたオランダの画集を参照することができるようになったばかりでした。葛飾北斎が取り入れている遠近法は、そのようにして絵師たちが学んだものだったのです。北斎は、1829年に日本にもたらされたドイツ生まれの青、プルシアンブルーをとりわけ好んで自身の浮世絵に用いていました。北斎はプルシアンブルーを最初に使用したひとりであったと考えられており、大波の絵を含む一連の冨嶽三十六景にはこの青が効果的に使われています。プルシアンブルーは、それまで日本の浮世絵師たちが使っていた天然の藍よりも鮮やかに発色し、より強烈なコントラストを表現することができました。北斎の大波は東洋と西洋の完璧な融合であると言えるでしょう。

時には海が盛り上がり、天と触れ合うかに見え、
波が雲の波と混ざり合っている。

オウィディウス『変身物語』第II巻

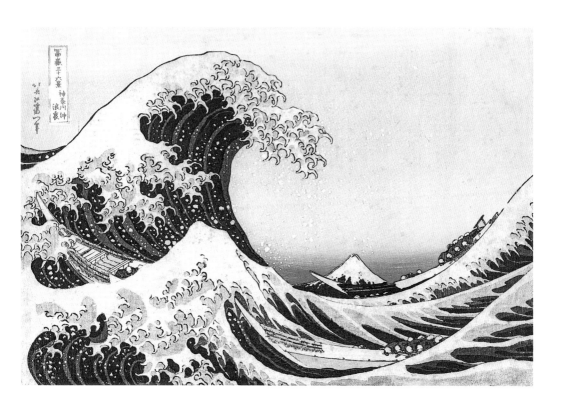

《神奈川沖浪裏》
葛飾北斎（1760–1849）
1830年頃
木版画
個人蔵

星月夜

La Nuit étoilée

1889年

年表
ゴッホが描いた星空

《夜のカフェテラス》
（クレラー・ミュラー
美術館、
オッテルロー）

1888年9月

《ローヌ川の星月夜》
（オルセー美術館、パリ）　●**1888年9月**

《星月夜》
（MoMA、
ニューヨーク）

1889年6月

魔法にかけられた夜

1889年の春、フィンセント・ファン・ゴッホはサン＝レミ＝ド＝プロヴァンス近郊の精神科病院に入院することを決心します。数年来、精神障害に悩まされていたゴッホは、自らの苦悩と情熱を作品に注ぎ込みました。

　夜と星空を描くことへの思いは、ゴッホの頭から離れることがなかったようです。近しい者たちに宛てた手紙でたびたびそう語っていた彼は、画家のエミール・ベルナールに「それにしても、いつ星空を描いたらいいものだろうか。星空の絵のことが、いつも気がかりでしかたがない」と打ち明けています。ゴッホは、まず《ローヌ川の星月夜》でその願いを叶え、次いで、より鮮烈な《星月夜》を描きました。

　差し迫るような絵筆の跡と渦を巻いてうねる描線によって、この絵は、画家の心につきまとうざわめきを伝えています。ゴッホの作品からは、混沌に近づきながらもそれを優雅に回避する激しい情熱が感じられます。

　燃え盛る炎のように前景にそびえた糸杉と、画家の目まぐるしい筆使いを拮抗させ、ゴッホは夜空に詩情を込めました。ゴッホの星々と月はまばゆく空間を支配し、いくつもの光の輪を夜空の青と風景に宿らせます。ゴッホの宇宙は、波立つ心の闇に希望と言える安らぎの光を投げかけているのです。この絵には、ゴッホの宇宙の謎めいた次元がすべて青で表わされています。青で魔法がかけられているのです。

　どうかゴッホがこの神秘の夜と向き合っている姿を想像してみてください。苛立ちを募らせ、死んでしまいたいとさえ思っているゴッホは、南仏プロヴァンスの深遠で、無数の星が輝く夜空に向かって頭を上げます。おそらく彼は夜空に癒され、宇宙の広大さを前にして自分を小さく感じ、満天の星を見つめていたことでしょう。

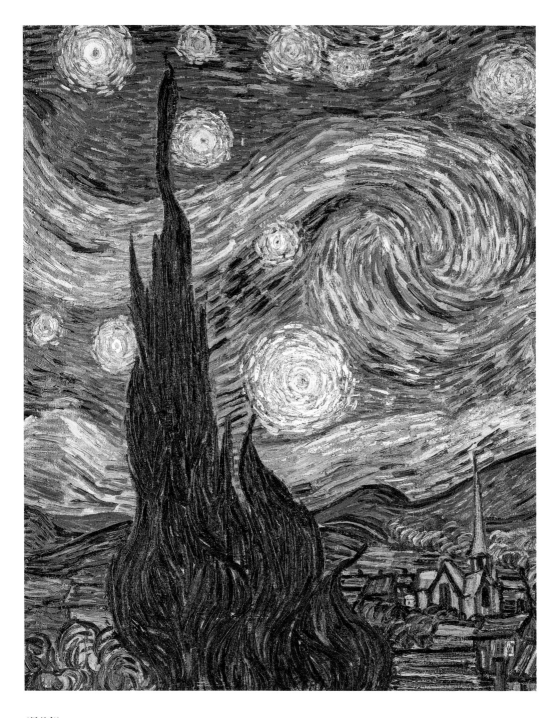

《星月夜》
フィンセント・ファン・ゴッホ（1853-1890）
1889年
カンヴァスに油彩
ニューヨーク近代美術館（MoMA）

黄金の島

Les Îles d'Or

1891-1892年

大いなる青

アンリ゠エドモン・クロスは、新印象派の技法である点描画に取り組みはじめたばかりでした。彼はほとんどの時間を南仏のル・ラヴァンドゥで過ごし、そこで観察した海の風景に光に満ち溢れたインスピレーションの源を見出したのです。

アンリ゠エドモンド・クロスは、点の大きさに変化をつけた描画によって、作品に奥行きを与えることに成功しました。前景ではより大きく、水平線では非常に小さく点を描いたのです。これは点描画の創始者ジョルジュ・スーラの原則に反する技法でした。点は見えるべきでなく、またその大きさは決して揺らぐべきでないとスーラは考えたのです。大小を変えた点描は、遠近感ばかりでなく、南仏プロヴァンスのそよ風を思わせる抑揚を作品に生み出しています。

絵のタイトル《黄金の島》は、背景に見えるイエールの島々に焦点を当てたものですが、画家にとってもっとも重要だったのは、光が生み出す効果と静謐で詩的な空気のヴェールに溶け込んだ自然界の要素を表現することでした。

アンリ゠エドモン・クロスは、ごく薄い青の点をちりばめてまばゆい輝きをもたらし、太陽の光を受けて水面がきらめいているような印象を与えてみせました。クロスの絵を理解するのに具体的な情報は必要ありません。地中海の光と青がすべてを物語っているのです。想像してください……。ある晴れた日、きらきらと輝く大海原を前にして思わず目をしばたかせるあなたを。ほら、他のことはどうでもよくなってしまうでしょう？

画素を筆で描く

1880年代、ジョルジュ・スーラは微細な点を並べて描く絵画技法を編み出しました。離れて見ると、点は消失し、主題と色彩の調和に座が譲られるのです。スーラはこれを分割主義と呼びましたが、批評家のフェリックス・フェネオンが点描主義と名づけました。

色の同時対比

1939年、ミシェル゠ウジェーヌ・シュヴルールは、色の知覚の特異性を明らかにしました。シュヴルールは、同じ背景色に2つの色を並べると、その組み合わせによってまったく違った色に見えると説いたのです。例えば、緑の隣にある黄色はわずかに赤く見えますが、赤の隣にある同じ黄色は緑がかって見えます。

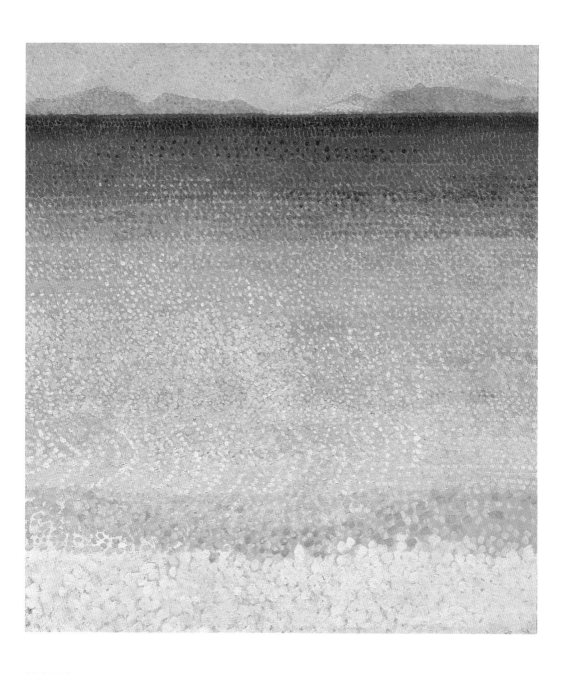

《黄金の島》
アンリ＝エドモン・クロス（1856–1910）
1891–1892年
カンヴァスに油彩
オルセー美術館、パリ

大水浴図

Les Grandes Baigneuses

1894-1905年

自然への回帰

1870年代以降、ポール・セザンヌは水浴する女性や男性を描いた作品を数多く手がけます。晩年の作品は大きな群像画となり、20世紀初頭の近代運動（モダン・ムーヴメント）に遺言を託すかのように、彼は亡くなるまで描きつづけました。

　風景のなかに裸婦を描くことは目新しいことではなく、じっさい古典的な絵画の主題です。けれども、セザンヌについてはその扱いが異なります。まず、伝統に反して文学や神話から題材を取っていません。セザンヌが描くのは匿名の女性であり、その裸体が作品に形態を与えています。

　それというのも、セザンヌは対象を多面的にとらえて作品を描いているからです。自然も裸体も同じように、色むらのある平筆使いで表され、すべてが見たこともない幾何学的な調和のなかにあります。むきだしの身体はエロティックで魅惑的な対象ではなく、大地や樹々と同じ有機的なエレメントとなります。それらが一体をなしているのです。もし官能性があるとすれば、それは肉体にあるのではなく、ヌードが解剖学的な描写の余地をほとんど与えないほど、建築的な塊であるからでしょう。官能性はむしろ自然との関わりのなかにあるのです。

　セザンヌが好んだ青と緑の色使いが、自然と身体の融合を際立たせています。遠近法に縛られることなく、色彩が身体をひとつにまとめています。色彩に身体が取り込まれていると言ってもいいでしょう。画家がわたしたちに示しているのは、大地と空の精神的な交わりです。単純化された立体はキュビスムの到来を予見するものであり、強調された輪郭は表現主義を先取りしています。人間と自然を結びつけることで、セザンヌは近代美術の地平を切り拓いたのです。

デッサンと色彩

「色彩が調和すればするほど、デッサンはより精密になる。色彩が最も豊かであるとき、形態は最も豊かである。コントラストと色調の関係こそが、デッサンとモデリングの秘訣なのだ」。画家であり批評家でもあったエミール・ベルナールは、1904年に発表された記事でこのような考えを述べています。

年表
アートにおける浴女たち

ニコラ・ランクレ
《浴女たち》　1718年

ジャン=オノレ・
フラゴナール　●1772年
《水浴の女たち》

ドミニク・アングル
1808年●　《ヴァルパンソンの
浴女》

ギュスターヴ・
クールベ　●1853年
《浴女たち》

エドゥアール・マネ
1863年●　《草上の昼食》

アンリ・マティス
《浴女と亀》　1907-1908年

モーリス・ドニ
1912年●　《ペロス=ギレック
の浴女たち》

パブロ・ピカソ
《ビーチにて》　1937年

セザンヌは我々みなの父のような存在だった。

パブロ・ピカソ

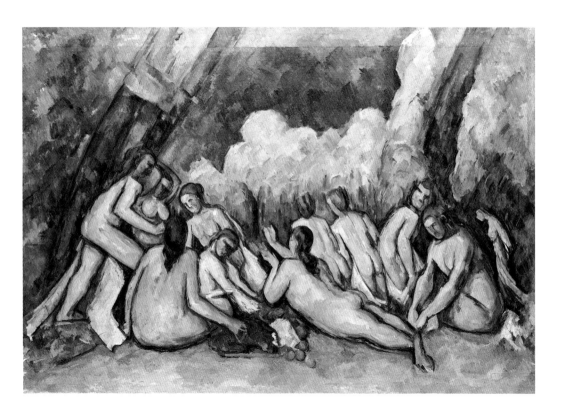

《大水浴図》
ポール・セザンヌ（1839–1906）
1894–1905年
カンヴァスに油彩
ロンドン・ナショナルギャラリー

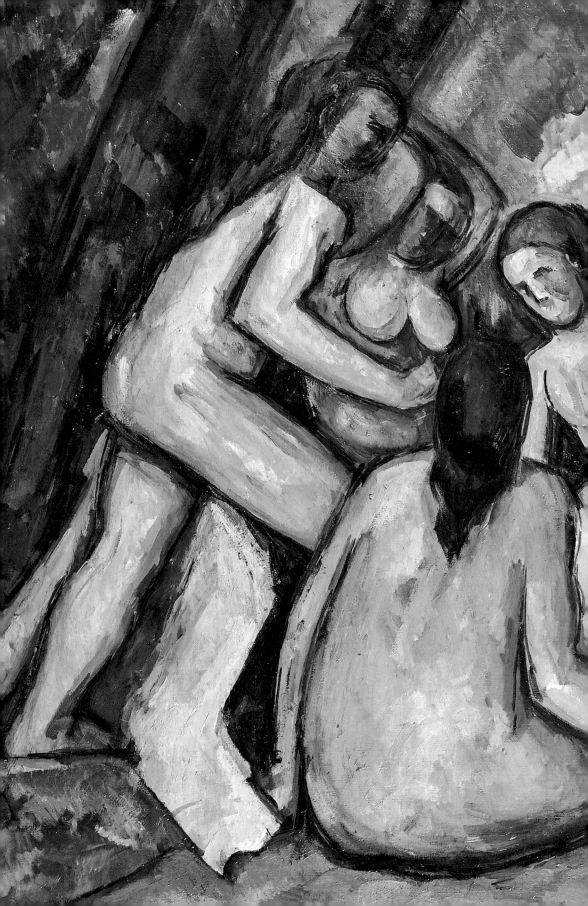

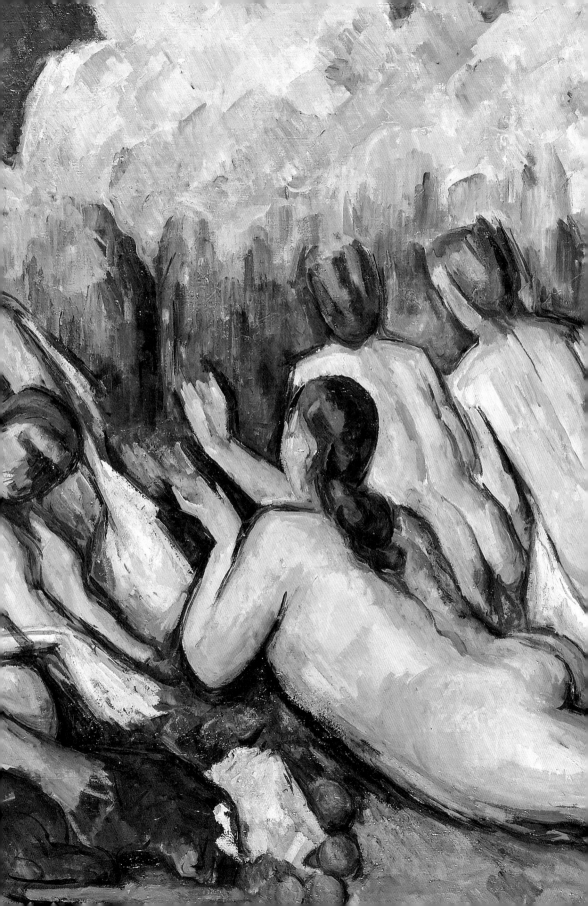

自画像
Autoportrait
1901年

病める青

「カサヘマスのことを想い、青で描くようになった」。パブロ・ピカソはジャーナリスト、作家、美術史研究家である友人のピエール・デックスにそう明かしています。青い色は友に捧げたものだったのです。スペインの友人カルロス・カサヘマスが自ら命を絶った1901年、ピカソの愁いを帯び、陰鬱な美しさにさえ染まった時代が幕を開けました。

ピカソが自画像を描いたのは1901年の末です。実年齢よりも老いた姿で、頬はこけ、青白い顔をしています。カサヘマスの死がピカソの脳裏を離れず、作品に生命力を注ぐことを阻んでいると思えてなりません。当時の作品には、死と苦悩が漂っています。無数の素描や絵画には、病める心に囚われた人びと、苦痛に苛まれた肉体、哀れな魂が、そして何よりも同胞カサヘマスの死が描かれました。

1904年までつづく「青の時代」、ピカソは他の画家の作風に頼っていました。ゴッホやトゥールーズ＝ロートレックの平塗りや太い輪郭の描線を取り入れ、傑作《人生》（1903年、クリーブランド美術館）では、エル・グレコを彷彿させる痛ましいほどの儚さ、デフォルメされた肉体を描きました。

ピカソには罪の意識があったのでしょうか。彼はカサヘマスを死に追い込んだとされる魔性のモデル、ジェルメーヌを誘惑していたと言われています。するとこの青は深い悲しみの感情を映した色、あるいは、ピカソを羞恥心で呑み込んでしまう呪いのヴェールとなっていたのでしょうか。彼は自らを亡霊のように描き、息苦しいほどの青のヴァリエーションで表した背景にその姿を溶け込ませました。

けれども、青は不幸の証だ、慰めの色だなどと言い切れるものでしょうか。1904年から1906年までつづく「薔薇色の時代」、優しい色調と幸福な主題の作品が、ピカソの陽気な心を映しているとは言いがたいのです。人はいつだって愁いを抱えています。果たして本当に色だけで作品を語り切れるのでしょうか。

友人の証言

パブロ・ピカソの親友である詩人ギヨーム・アポリネールは、1905年に発表された記事でこう述べています。「ピカソは1年もの間、濡れた青い絵を描いた。湿った奈落の底のような、哀れみを誘う青い絵を」。

夜半に描く

ピカソはおそらく夜のアトリエで、灯油ランプの明かりに照らされてこの絵を描いたと思われます。灯油ランプを光源とすることで辺りの色は違って見えたに違いなく、もしかするとそれが青の時代が生まれる役割を果たしたのかもしれません。

《自画像》
パブロ・ピカソ（1881–1973）
1901年
カンヴァスに油彩
ピカソ美術館、パリ

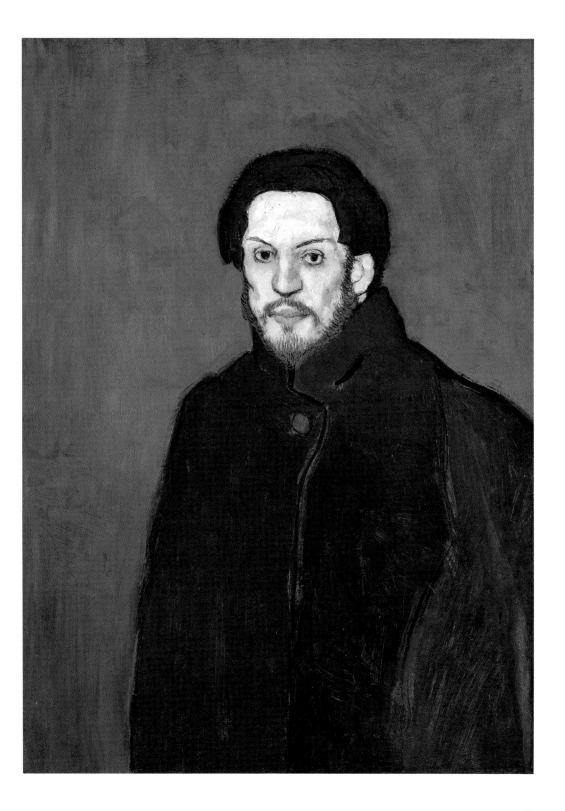

青い馬

Le Cheval bleu

1911年

ユートピアの青

第一次世界大戦中、前線にいたある兵士が絵を描きました。1916年、死の折に見つかったスケッチブックには、いくつもの馬の素描がありました。それは負傷した大勢の兵士たちにとって、戦場の苦痛に打ちのめされた理想を象徴しているかのようでした。

　この兵士こそ、1911年にワシリー・カンディンスキーとともにミュンヘンで表現主義の芸術運動「青騎士（ブラウエ・ライター）」を立ち上げた、ドイツの画家フランツ・マルクです。1900年に美術学校で絵画を習うのに先立って、マルクは哲学と神学を学びました。そしてアニマリエ（動物画家）たちと知り合ったのち、馬にこだわって作品を描くようになるのです。創作を突き詰めていくなか、1905年からは抽象美術へ向かいます。

　フランツ・マルクの情熱と作風は彼の精神性に寄り添うものでした。「人生の早い時期、わたしは人間を醜いと思い、動物は最も美しく最も清廉であると思っていた。しかしまた動物のなかにも、醜さや受け入れ難いものがあると知った。わたしの芸術が、本能のままに図形的になっていき抽象へと向かうようになったのは、そういうわけである」。マルクの絵画が織りなす象徴の宇宙では、原色と動物が解き放つさまざまな感情が人間心理と呼応します。

　マルクは、青い馬をテーマに複数の作品を手がけました。この絵では、若さを感じる屈強な馬が近景に描かれています。すっくと立った馬体の曲線は、色鮮やかな背後の丘の稜線と響き合っています。有機的で調和のとれたダイナミックな集合体として、馬と丘がひとつの塊をなしているかのようです。

　青を選択することで、フランツ・マルクは深い癒しの言葉で語りかけています。ユートピアの青い馬に命を与えたのは、絶対的な理想の世界であり、1910年代の、不確かで崩壊寸前な世界ではなかったのです。

『青騎士』

1912年、フランツ・マルクとワシリー・カンディンスキーは美術年鑑『青騎士』を発刊します。主たる意図は、芸術を通して世界の神髄を理解することでした。彼らの青い騎士は、神聖さを宿す色使いとミステリアスなロマン派の芸術家像を結びつける役割を果たします。パウル・クレー、ロベール・ドローネー、アウグスト・マッケもまたこの芸術運動の担い手でした。戦争の憂き目に遭い、『青騎士』は1914年に廃刊します。

命名の秘密

「青騎士」と名づけたのは必然でした。ワシリー・カンディンスキーはこう証言しています。「二人とも青が好きで、マルクは馬、わたしは騎士が好きだった。それで自ずと名前が決まったのだ」。

《青い馬》
フランツ・マルク（1880-1916）
1911年
カンヴァスに油彩
レンバッハハウス美術館、ミュンヘン

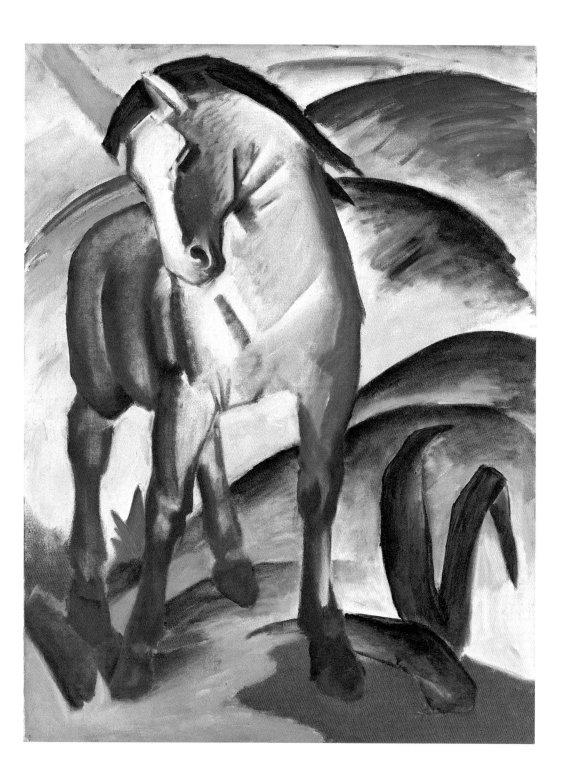

青い睡蓮

Nymphéas bleus

1916-1919年

青き楽園

クロード・モネが1893年からジヴェルニーに整備した庭園と池は、1910年代、彼の画業に唯一無二のインスピレーションをもたらす創造の泉となりました。

　マルセル・プルーストが「天上の花壇」と称したモネの庭は、白い睡蓮（白い花を咲かせるセイヨウスイレン、学術名は *Nymphaea alba*）とそれを取り囲む葦や柳、藤でつくられていました。モネは約250点の睡蓮を描いており、この青い睡蓮の絵は、一連の睡蓮作品で画家が取り組んできた探求の集大成と言える作品です。

　印象派によって編み出された筆づかい、きらめきや光の表現から遠く離れて、この絵は抽象へと向かっています。遠景と近景が溶け合うように平面的に描かれ、水とその表面と虹色の輝きでつながれています。水に映った茎の波うつ影と清らかで控えめな色彩からは、微かな揺らぎが伝わってきます。光よりも青色が目を引き、作品に統一感をもたらしています。画家は特定の空間を切り取って描きました。正方形のフォーマットを用いることで、モネはクローズアップの感覚を強調し、果てしない印象を与えようとしたのです。水の宇宙の向こう側では、いったい何が起こっているのでしょうか。

　画家はすみずみまで入念にこの絵を描き上げました。筆の運びが目に見え、線の動きには自由さがあります。そればかりか、画家はあえて縁まで描き込まずにカンヴァスの白を覗かせました。一連の睡蓮の絵はまた、モネの白内障の程度を観察する手段でもあります。睡蓮が抽象に向かっているのはおそらくそれゆえでしょう。《青い睡蓮》は進行のほどが顕著に現れていて、細部はぼんやりと霞み、色彩はほとんどモノクロームに、詩的で素朴な青になっています。

平和を願う睡蓮

クロード・モネは第一次世界大戦の休戦の翌日、フランスに《睡蓮》を寄贈しました。こうしてモネの芸術的な「エデンの園」はヒューマニズムを伝える遺言となったのです。

長きにわたる仕事

《睡蓮》の作品群は、31年間にわたって制作された約250点からなります。正方形、円形、パノラマ大作……クロード・モネはありとあらゆる形や大きさで睡蓮に挑みました。

年表
《睡蓮》に影響を受けた作品

バーネット・
ニューマン
1946年　《ザ・ビギニング》

エルズワース・ケリー
《Tableau vert》　1952年

ゲルハルト・
リヒター
1986年　《抽象画》

ロイ・リキテンスタイン
《反射のある　1992年
睡蓮の池》

我が心は常に永遠にジヴェルニーに在り。

クロード・モネ

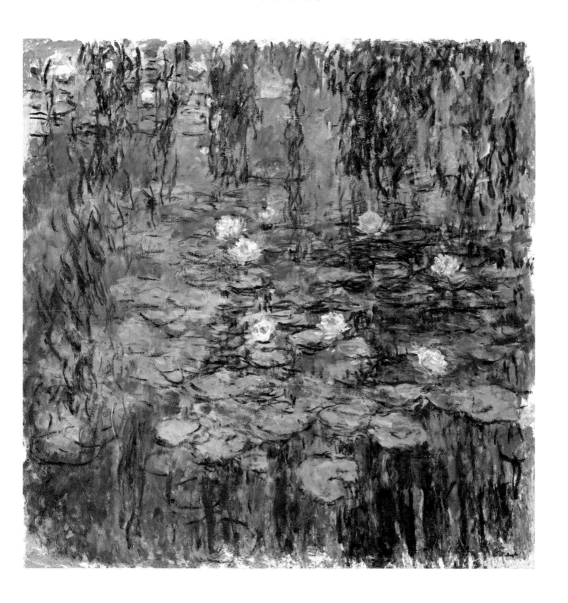

《青い睡蓮》
クロード・モネ(1840-1926)
1916-1919年
カンヴァスに油彩
オルセー美術館、パリ

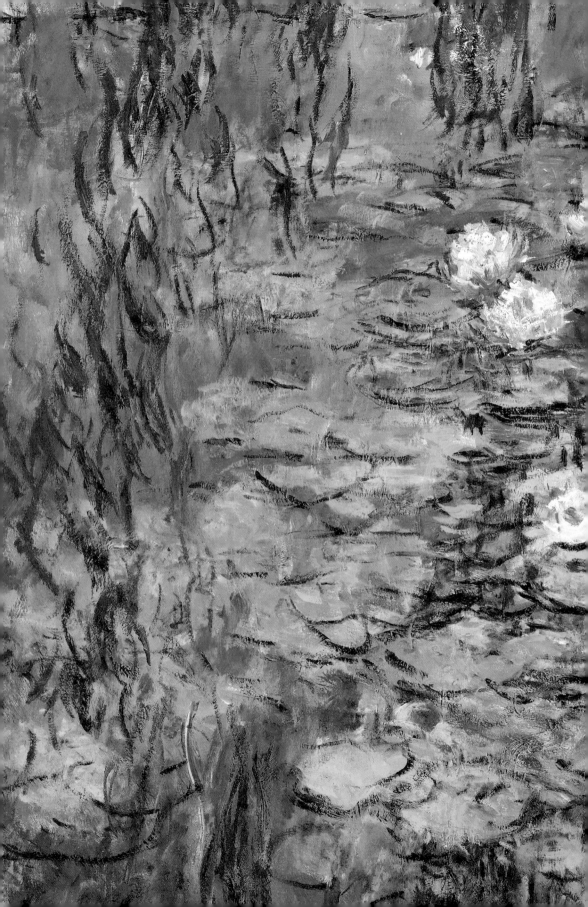

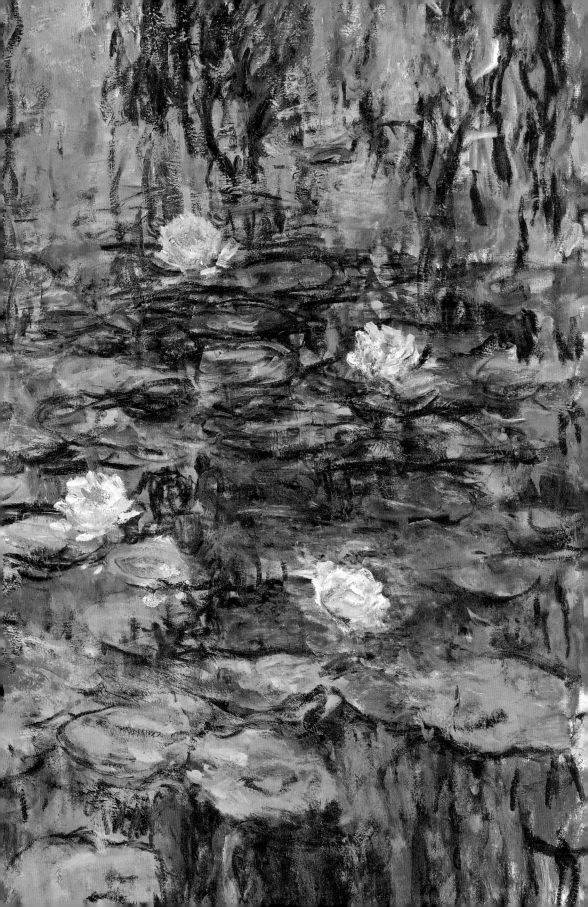

これがわたしの夢の色

Ceci est la couleur de mes rêves

1925年

オレンジのような青さ

1929年、高名な詩人ポール・エリュアールが上梓した詩集『愛・詩』には、次の忘れ難い一節からはじまる断章があります。「大地はオレンジのように青い」。

年表
青とシュルレアリスム

───────

1925年 ● ハンス・アルプ《黒いアーチの下のヒール2つがある逆さまの青い靴》

フランシス・ピカビア《アイディル》 ● **1927年**

1937年 ● サルバドール・ダリ《燃えるキリン》

ルイ・アラゴン「エルザの瞳」 ● **1942年**

1957年 ● ジョルジュ・バタイユ『空の青み』

マックス・エルンスト《夢の鍛冶屋》 ● **1959年**

1966年 ● ルネ・マグリット《デカルコマニー》

青いことば

1924年から1928年にかけ、ジュアン・ミロはことばと造形が交わる〈絵画詩〉という作品群を制作します。ミロはパリで詩人のポール・エリュアール、アンドレ・ブルトンと親交を結び、シュルレアリスムの考察を取り入れ創作を行うのです。

白いカンヴァスの上には小学生の書き方練習のようなカリグラフィの言葉があり、青い絵の具でつけた濃い染みがあります。そして、その青色を押し付けた跡の下には「これがわたしの夢の色」というフレーズが書かれています。ミロは直截的で不可思議な作品をわたしたちの前に示したのです。

果たしてジュアン・ミロは、夜寝ているときに見る夢の話をしているのでしょうか。ミロは夢を見なかったという逸話もありますが（見たとしても「モグラのように」、ぐっすり眠っているので思い出さないとか）、それはさておき、独特の表現様式から、青いのは夢ではなく、ミロのひらめき、いや、ときめきと創造の過程なのではないかと思えてきます。

「フォト（Photo, 写真）」という言葉によって、ミロはシュルレアリスムらしいやり方で写真を表現しました。描画するのではなく名指しにすることで、写真を実在させているのです。この絵のなかには確かに写真があります。なぜならミロがそう言っているのですから。青い染みはミロの芸術の源泉、創造の出発点となり、その創作のほとんど神秘的な脈動のすべてを内包するだろう小さな宇宙となっています。この染みから数々の傑作が生まれた、ミロはそう感じているのです。「これがわたしの夢の色」は、単なる説明を超えた声明となっています。

それというのもミロにとって、青が取るに足らない色ではなかったからでしょう。青はミロのルーツである地中海沿岸地方の海と空の色であり、1961年の三連画《青》で頂点に達する、精緻で詩的な抽象作品となりました。ところで、あなたの夢は何色ですか？

そう、魂にはまなざしの色がある。
青い魂だけがそのなかに夢を宿し、
海と空の青色に染まっている。

ギ・ド・モーパッサン「離婚の原因」『あだ花』

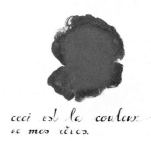

《フォト：これがわたしの夢の色》
ジュアン・ミロ（1893–1983）
1925年
カンヴァスに油彩
ピエール・マティス ギャラリー、ニューヨーク

青い裸婦 III

Nu bleu III

1952年

年表
マティスの切り絵制作年譜

1929年 ●《ダンス》

《二人のダンサー》
（マシーヌ演出、バレエ ● 1937-1938年
『赤と黒』の幕）

1947年 ●『ジャズ』（挿絵本）

ヴァンスの
ロザリオ礼拝堂 ● 1949-1951年

1952年 ●《王の悲しみ》

《青い裸婦 III》
アンリ・マティス（1869-1954）
1952年
青いガッシュで着色した紙を切り抜き白い紙に貼付
ポンピドゥ・センター国立近代美術館、パリ

冷たさから暖かさへ

1940年代初頭からニースのホテル・レジーナで床に就いていたアンリ・マティスは、もはや絵を描くことができなくなっていました。そこでガッシュで塗った紙で切り絵の作品をつくりはじめたのです。それは1929年に《ダンス》の下絵を作成する際に編み出した技法でした。

1943年以降、マティスはガッシュの切り絵を収めた挿絵本『ジャズ』のための作品制作に着手します。1947年に刊行されたこの書籍は、画家が亡くなるまでの作風を決定づけました。

《青い裸婦》のシリーズには、この切り絵の技法で、マティスが絵画や彫刻で手がけてきた代表的なテーマ、座っている裸婦が再考されています。裸婦を描くことが好きだと常に公言してきた画家は、この作品では、具象と抽象の間にある、究極的なフォルムを抽出してみせました。デッサンは単純化され色彩が引き立っており、何よりも、はさみを入れるという新たな芸術の手法に画家自身が投影されています。

マティスの青い裸婦について興味深いのは、作品の背景とフォルムが一体化して見えることです。それまでの作品では、装飾的で華やかで色彩豊かに描き込んだ背景を好みましたが、この作品ではあえて背景を空白で満たしています。マティスは空白を拒むのではなく、女性像と完全に融合させ、関節の間を通り抜ける隙間、光り輝く開口部として介在させているのです。

青は寒色として位置付けられていますが、マティスはこの豊満でなまめかしい裸体と結びつけることで、それまで認められていなかった暖かさを青に与えました。裸婦像はこうして、青の新たな解釈の担い手となったのです。

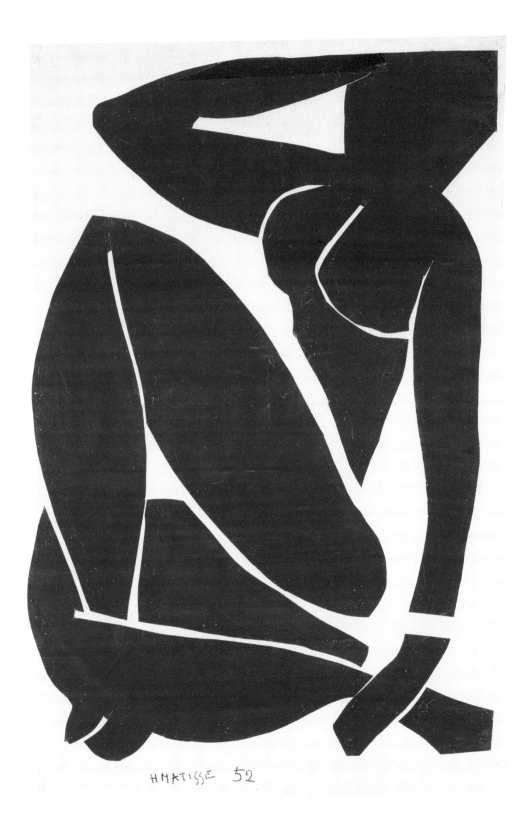

HMATISSE 52

PR I, アルマンの肖像レリーフ

PR I, portrait-relief d'Arman

1962年

自分だけの青

1956年、イヴ・クラインは画商のエドゥアール・アダムとローヌ＝プーラン社の化学者と共同で、合成樹脂を用いウルトラマリンブルーで究極の顔料を開発します。1960年、産業財産庁にIKBの名で登録。1962年の自身の結婚式では、青いカクテルが振る舞われました。

アルマン

フランス生まれのアメリカ人画家は、ニースでイヴ・クラインと出会います。ふたりは同じ柔道場に通っていました。1950年代、アルマンは消費社会に疑問を投げかけるアートプロジェクトに着手し、日用品や廃棄物を大量に集積した作品で豊かさの脆さを辛辣に表現してみせました。

《PR 1, アルマンの肖像レリーフ》
イヴ・クライン（1928-1962）
1962年
ブロンズに合成樹脂と顔料、金箔
ポンピドゥ・センター国立近代美術館、パリ

青い身体

ニースの浜辺、若き3人の友は「世界を分割」します。アルマンは大地とその恵みを、詩人のクロード・パスカルは空気（言葉）を、イヴ・クラインは空とその無限を選びました。

　イヴ・クラインが空に狙いを定めたことは驚くに当たりません。1957年以降に手がけたモノクローム作品には、空の青い色調表現の極致を見てとれます。IKB（インターナショナル・クライン・ブルー）の名で登録された青色顔料を核として創作に取り組むかたわら、ヌーヴォー・レアリスム芸術運動の創設に参加したばかりのイヴ・クラインは、1960年、肖像レリーフに挑戦しようと決意します。彼はその制作を、アルマンとクロード・パスカル、そしてマルシャル・レイスという、ニースの芸術家仲間とヌーヴォー・レアリスムの仲間とともにはじめたいと考えていました。

　かつて女性の裸体に青い絵の具を塗布して作品を創作したことがあるイヴ・クラインは、身体を使った芸術の実践を望み、対象の頭から膝まで石膏で型を取りました。その後ブロンズで鋳造し、青い顔料を吹き付けたのです。アルマンの肖像レリーフだけが完成に至りました。哲学とスピリチュアリティに強い情熱を抱くイヴ・クラインの作品は、その難解な思想に響き合うものです。背景のゴールドが神秘的で高貴な雰囲気を、イヴ・クラインの特徴である青が夢幻的な立体感を湛えています。

　しかしながら友人の肖像は当惑するほどリアルであり、まるでクラインが精神的なものを地上世界に取り戻そうとしていたかのようです。握りしめた拳と反抗的なまなざしは、ある種の生命力を主張し、亡骸を包む葬送の布か死者に捧げる彫刻を思わせる全体の印象とは対照的です。イヴ・クラインが完成直後に心臓発作で亡くなったことを知れば、人智の及ばぬ生と死の力というものが皮肉にさえ思えます。

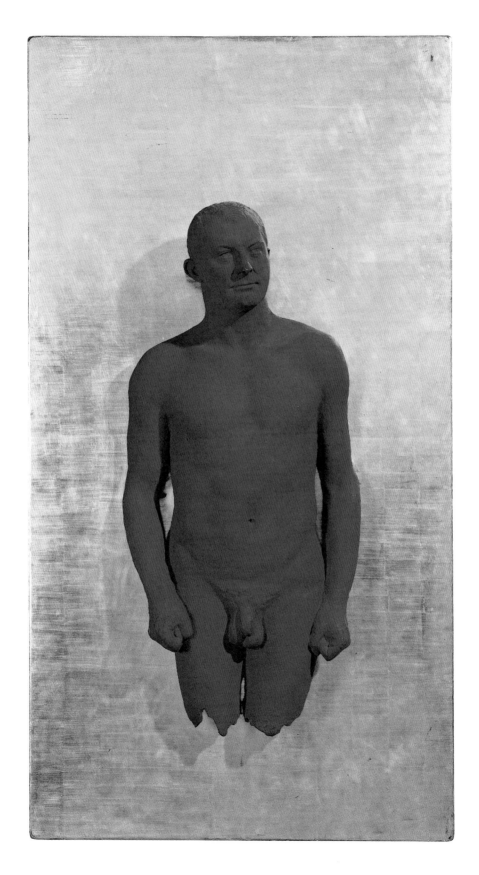

とても大きな水しぶき

A Bigger Splash

1967年

プールの連作

デイヴィッド・ホックニーは、クロード・モネにとっての睡蓮と同じようにスイミングプールにこだわりを持っていました。プールを扱った作品はごく一部に過ぎませんが、どれも神話的です。ロサンゼルスのルーズベルト・ホテルの改修時には、プールに水中壁画（1988年）を描きました。

年表
アートにおけるプール

1919年 — マックス・エルンスト《溺れた人》

ジョルジオ・デ・キリコ《神秘的な水浴場》 ● 1938年

1952年 — アンリ・マティス《スイミング・プール》

エド・ルシェ《9つのスイミング・プール》 ● 1968年

1975年 — ヘルムート・ニュートン《スイミング・プール》

レアンドロ・エルリッヒ《スイミング・プール》 ● 1999年

2016年 — エルムグリーン＆ドラッグセット《ゴッホの耳》

プールの水底

太陽が照りつけ、暑く、ひとがプールに飛び込む……。デイヴィッド・ホックニーは、晴れた休日の何気ないシーンを、1960年代の楽観主義の（皮肉な？）メタファーに変えました。

　この絵を描いた当時、ホックニーはロサンゼルスに暮らし、カリフォルニア大学で教鞭をとっていました。プールを持つことが贅沢であるばかりか、気候もまったく異なるイギリスからやって来た彼は、街にあるプールの多さに魅了されました。

　《とても大きな水しぶき》は、彼がある本で見つけたプールの写真をもとにした作品であり、カリフォルニアの建築からインスピレーションを得た家屋が背景に描かれています。べた塗りされた色面と、水平な線が全体を支配し、2本のか細いヤシの木が唯一の垂直要素として登場しています。

　青で満たされた絵を淡い色調の家と地面が横切り、ライトブルーの空に寄り添うはずだった水平線を阻んでいます。しかしなにより目を引くのは、前景のターコイズブルーのプールでしょう。対照的な黄色い飛び込み台によって、わたしたちの視線が水へといざなわれます。勢いよく飛び込んだ後なのか、プールからは水しぶきが上がっています。

　爽やかな色使い、晴れわたる空、飛び込み台……作品のなかのすべてが楽観主義を象徴しています。何もかもが完璧すぎて、まるで張りぼての世界のようであり、しかも人影がないのが気にかかります。水しぶきによって喚起されるひとの気配は作り物で、そこかしこに虚しさが漂っています。夏らしい青がたちまちわたしたちの心を捉え、不安にさせます。ロミー・シュナイダーとアラン・ドロンが主演した1969年のヒット映画『太陽が知っている』── 原題は *La Piscine*（プール）── のように、プールは快楽と不安の場になっているのです。

カリフォルニアが好きだ。何もかもが人工的なのだ。

デイヴィッド・ホックニー

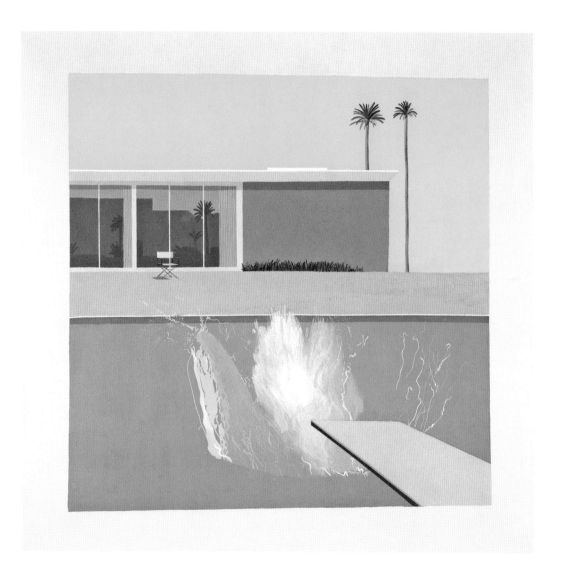

《とても大きな水しぶき》
デイヴィッド・ホックニー（1937-）
1967年
カンヴァスにアクリル絵の具
テート・コレクション、ロンドン

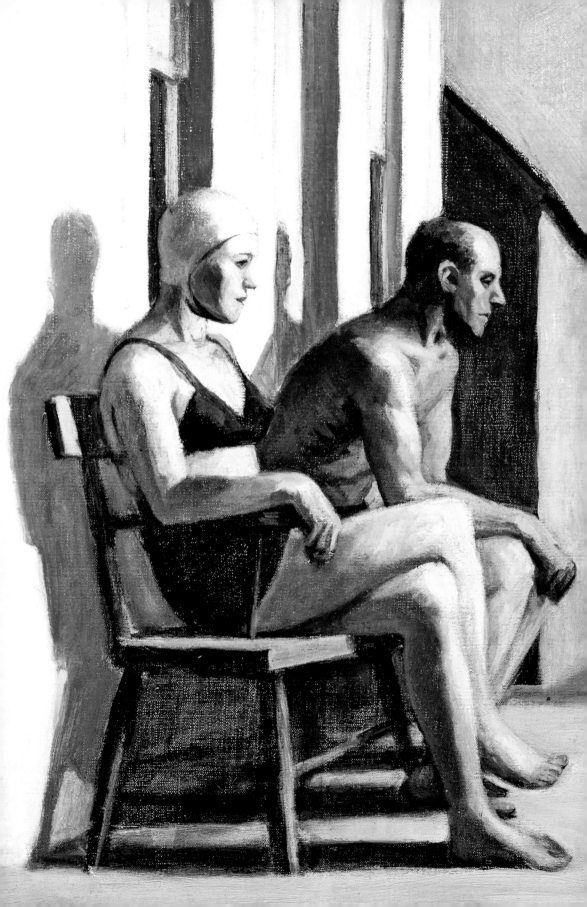

青をもっと知るために

LES INATTENDUS

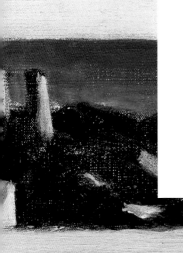

イシュタル門

Porte d'Ishtar

紀元前580年頃

神々の門

バビロンの街に入るには、ネブカドネザル2世の命令で建てられた8つの門を通らなければなりません。神や女神の名前を冠したそれぞれの門は、それらの神々に捧げられた祭典の行列の出発点にもなっていました。

街の北にあるイシュタル門は、豊穣、愛、勝利の象徴である同名の女神に捧げられています。堂々たる門は、深い青色のエナメル装飾と、守護の力を持つ動物がレリーフで施され、訪れる者を魅了します。動物たちの役目は、付近に忍び寄る悪霊を威嚇し、撃退してバビロンを守ることでした。ここには、雷神アダドの象徴である雄牛と、神々の頂点に君臨する創造神マルドゥックを示唆する竜が描かれています。

イシュタル門は、この地で容易に入手できるラピスラズリの粉で着色した釉薬を焼き付けた、多数のエナメル煉瓦でつくられています。職人たちはエジプシャンブルー（p.16）の配合に通じており、当時、おそらくその青も使われていたはずです。つまり、ラピスラズリを用いるという選択は決して気まぐれではなく、そこには大切な意味がありました。天空と超自然的な生命の象徴であるのは言わずもがな、ラピスラズリは魔除けの役割を果たすからです。鮮やかな青の壮大な門は、街の外と内という2つの地上をつなぐ神聖な通路のように見えます。

19世紀末のドイツの考古学者による発掘調査により、イシュタル門の一部（幅26メートル、高さ15メートル）は、ベルリンのペルガモン博物館に石を積み上げて復元されました。バグダッドで保全されている部分は、戦争の苦難に対する守護として、いまも精いっぱいその役割を果たしつづけています。

バビロン

ユーフラテス川沿いのメソポタミアの都市バビロンは、現在のイラクのバグダッドから100キロメートルほど離れたところにあり、ネブカドネザル2世の治世に最盛期を迎えました。

世界最大級の古代都市は、その巨大な城壁、空中庭園、そしてバベルの塔の神話にインスピレーションを与えたと思われるジッグラト（聖塔）により、国境を越えて知られていました。

バビロンの神聖な存在

アダド：雷の神

エア（またはエンキ）：地下水の神

ギルガメシュ：王、超人的な偉業を成し遂げた半神半人の英雄

イシュタル：愛と戦争の女神

ネルガル：死者と冥界の支配者

マルドゥック：バビロニアの創造神

シャマシュ：正義を司る太陽神

イシュタル門（部分）
紀元前580年頃
エナメル煉瓦
ペルガモン美術館、ベルリン

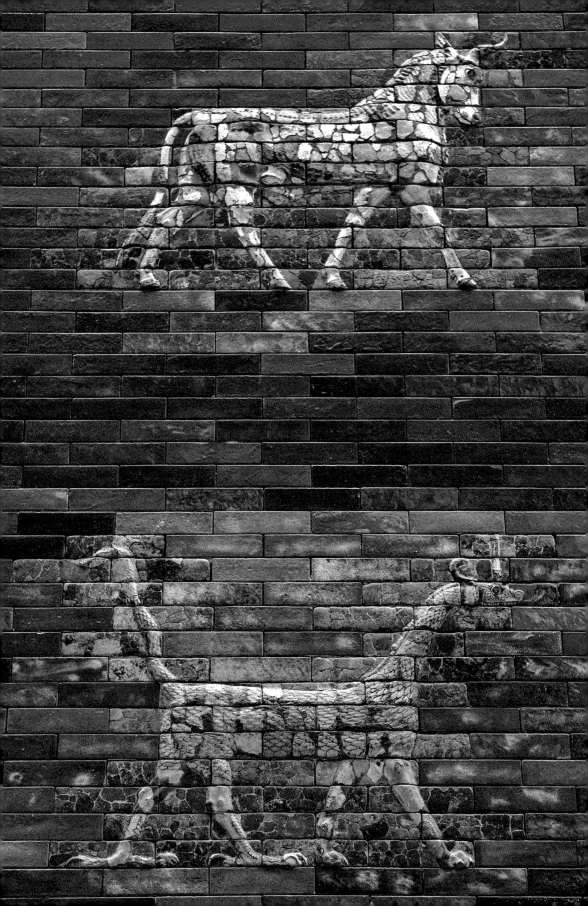

ディアナ

Diane

紀元前1世紀

名前を変えた青

ローマ人が蛮族の色と見なし、ギリシャ人がめったに使うことのなかった青色。それゆえ、エジプト人を除いて、古代の人びとは青色が心底嫌いだったのだろう、ギリシャ人は青色が見えなかったのだろうと早合点されていました。

古代の文学作品に青という色が登場しないため、19世紀には、わたしたちの祖先が青い色調を判別できない視覚障害に苦しんでいたのだろうと結論づけられていました。考古学がこうした少々突飛な主張を否定したのは幸いなことです。ポンペイやヘルクラネウムの遺跡が世界の熱い視線を集める以前、フランスの考古学者は、ヴェスヴィオ火山のふもとにある古代ローマの港スタビアエで発掘調査に着手しました。

すると、この狩りの女神ディアナの図が発見されたのです。運命の女神アリアドネが眠りこける姿を描いたフレスコ画の跡があることにちなみ、アリアンナ荘と名づけられた邸宅でのことでした。ギリシャの壺に見られるのと同じく、女神像は弓を引こうとする姿で描かれています。けれども戦いの姿勢とは裏腹に、佇まいは穏やかで優しい表情を湛えています。

紺碧を背景にして描かれたフレスコ画は、古代ローマ時代、たしかに青が使われていたことを示しています。背景色はエジプシャンブルーと思われ、合成顔料の技術が国境を越え、時代を超えて使われていたと考えられます。ヴェスヴィオ火山の溶岩に埋もれた芸術作品は大いに想像力をかきたて、19世紀の美術理論家たちが、エジプシャンブルーを好んで「ポンペイブルー」と呼んだのもわからなくはありません。たしかに魅惑的な名前ですね。

古代の色彩理論

ギリシャとローマ帝国で青色が好まれなかった理由は、古代の色彩理論から説明できるかもしれません。色は明るさの度合いによって配列され、白（光）と黒（闇）の間に、明るいものから暗いものまで中間色が生じるとされました。色合いの違いを定義するのは、視覚と色の輝きです。この法則では、青は闇に近いということになります。

瑞々しい絵

フレスコ画はイタリア語で「アフレスコ」と呼ばれ、「瑞々しい」ことに由来します。生乾きの瑞々しい漆喰層（イントナコ）の上に絵を描く技法の壁画だからです。漆喰の層に顔料を吸収させてから乾燥すると、表面が硬く丈夫に仕上がります。

〈ディアナ〉
紀元前1世紀
フレスコ画
ナポリ国立考古学博物館

シウテクトリの仮面

Masque de Xiuhtecuhtli

1400-1521年

青い死者

アステカ帝国では、美術品と手工芸品に大きな差はなく、日用品にも宗教的なオブジェにも洗練された美意識が求められていました。アステカ文明に特有のこの装飾的なマスクは、宗教儀式や葬儀に用いられたものです。

トルコ石のモザイクで覆われたこの木製のマスクは、何を表しているのでしょうか？　おそらくは火の神シウテクトリで間違いないでしょう。その名は「ターコイズの神」を意味します。一方、太陽の神トナティウだろうと主張する声もあります。アステカの図像学では、通常、疣は太陽神を象徴するものであり、この仮面にも疣が見られるからです。けれども、最初の仮説の方がより信憑性が高いと思われます。シウテクトリの属性は蝶であり、仮面の頬、顎、額を彩るさまざまな色合いの青は、蝶ならではのものだと多くのひとに信じられています。

トルコ石の色合いの変化は規則的で、顔の膨らんだ部分とくぼんだ部分を対照的に際立たせており、面の浮彫りにリアルな印象を与えています。目と歯にはめ込まれたマザーオブパールは、繊細で精密な象嵌細工のトルコ石と異質なコントラストをなしています。アステカの人びとにとって、トルコ石は崇敬するものであり、生命の力と神々の代名詞でもありました。しかし、儀式においてこの仮面をつける者は、生命という概念から己を切り離さなければなりませんでした。儀式の後、生け贄として捧げられたのです。なんという重みを負った仮面でしょう！

トルコ石に恋焦がれ

考古学者たちは長い間、アステカ族が用いるトルコ石は近隣諸国との交易でもたらされたものだと考えていました。ところが、2018年、トルコ石がアステカの領土で入手可能であったことが判明したのです。このことは、アステカ族が、トルコ石の色よりも産地に魅せられていたという仮説に疑問を投げかけるものでした。

シウテクトリの仮面
1400-1521年
木、マザーオブパールとトルコ石の象嵌細工
大英博物館、ロンドン

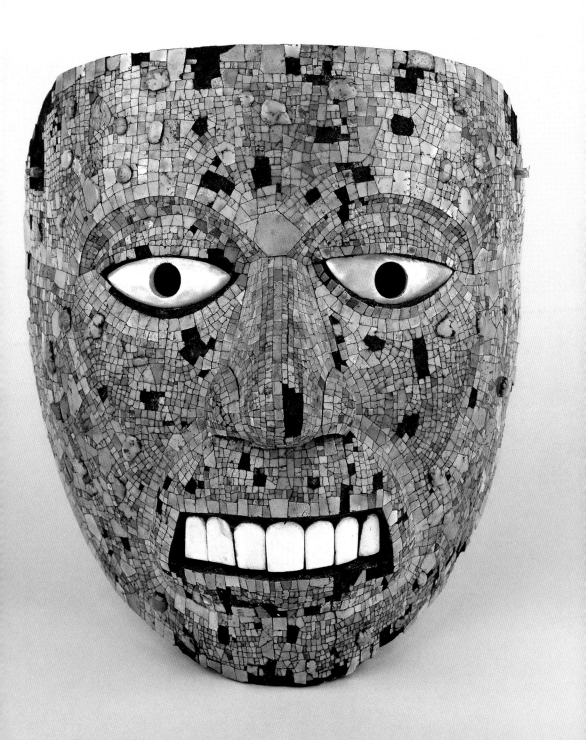

毛織物職人のステンドグラス

Vitrail des drapiers

1460年頃

シュジェの青

1140年頃、修道院長のシュジェはサン゠ドニの修道院付属教会の再建を指示します。シュジェが求めたのは、光と色彩でした。こうしてステンドグラス作家によって「サン゠ドニの青」（または「シュジェの青」）が生み出されたのです。ヴァンドーム、シャルトル、ル・マン……その技法は次々と伝えられ、「シャルトルの青」、「ル・マンの青」などと呼ばれるようになります。

ステンドグラスの色

中世のステンドグラスは、強度の低いカリガラスからつくられることが多かったため、厚みがあり、職人たちは溶けたガラスに金属酸化物を混ぜて着色していました。
青：コバルトまたは酸化コバルト
赤：酸化銅
緑：鉄
黄色：マンガン

オマージュを捧げる青

12世紀初頭、サン゠ドニ大聖堂、シャルトル大聖堂、ル・マン大聖堂は、ステンドグラスに青色のガラスを用いた先駆けでした。サン゠ドニ大聖堂の改築に着手した修道院長の名にちなみ、青いステンドグラスは「シュジェの青」と呼ばれています。

中世において、青いステンドグラスは神聖な建造物を美しく飾りました。外から差し込む物理的な光を形而上学的な光に変え、信者を照らす役割を果たしたのです。装飾や背景色として使われることが多かった青はまた聖母の衣にも好んで使われ、イコノグラフィーでは青い色が尊ばれるようになります。

1225年に建てられたブルゴーニュ地方のスミュール゠アン゠ノーソワのノートルダム教会では、一連のステンドグラスが食肉加工業と毛織物業のギルド（同業者組合）に捧げられています。15世紀半ばに制作され、8枚のパネルで構成されたステンドグラスは、毛織物あるいは絹織物の職人を描いており、ギルドの守護聖人の名を冠したサン゠ブレーズ礼拝堂に据えられています。羊毛を採るための剪毛から生地の裁断まで（ここでは羊毛を叩いて柔らかくする工程）、さまざまな作業工程が簡潔に、けれども正確に描かれています。

興味深いのは、ガラス作家が毛織物職人のつくる布を青色と決めたことです。色を選んだ理由が美しさであったことはおそらく間違いありません。中世にも藍染めのおかげで青い衣服は存在しましたが、これほど深みのある色はめったになく、あったとしても王侯貴族のものだったからです。さらに言えば、染色は生地づくりの最後の工程ですから、この時点ですでに青く染められているはずがありません。しかし、ガラス作家は青色とステンドグラスを結びつけることにより揺るぎない神聖さを宿らせ、毛織物業のギルドにある種の高貴さを与えたのです。

我々は、匠の繊細な手仕事による（中略）
すばらしいステンドグラスを新たに描かせたのである。

シュジェ修道士『統治記録』よりサン＝ドニ大聖堂について

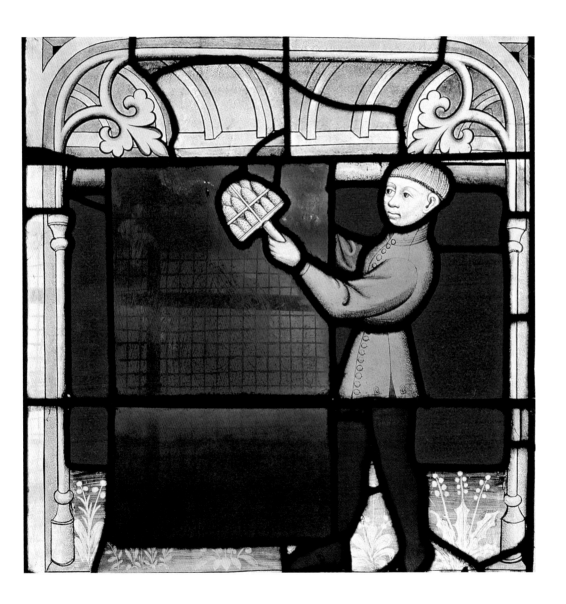

毛織物職人のステンドグラス
1460年頃
ステンドグラス
ノートルダム教会、スミュール＝アン＝ノーソワ

イズニックタイル

Carreau d'Iznik

1525-1550年

年表
イズニックの陶器のあらまし

1480-1520年 ● 青色を基調とした装飾

サズ葉文様 ● 1525年
(抑揚のある草花文様)

1530年 ● 新たな色彩
(緑、ピンク、茶、薄紫)

赤色の導入 ● 1550年

1566年 ● スレイマン1世の霊廟

法令により宮廷での利用に限定された生産となり、衰退が進む ● 1585年

1719年 ● 生産中止

青い館へようこそ

オスマン・トルコの貴族たちは美術愛好家であり、中国の明朝の磁器、いわゆる「青花」の蒐集家でもありました。彼らの美意識が、現在のトルコにあるイズニックの街の陶磁器工房にインスピレーションを与えたのです。

職人たちは15世紀末から絵付け陶器を生産してきました。非常に白く、きめ細かく、硬い「珪土質」と呼ばれる素地は、その80%を珪土、残りの20%を粘土と除粘材が占めます。白地にコバルトブルーで文様が描かれ、釉薬と呼ばれる光沢のある層で覆われました。文様の主題は、植物の表現を得意とするイスラームらしく、花柄がよく見られ、また中国美術からも多大な影響を受けていました。

1520年代後半からは、ターコイズブルーがコバルトブルーと組み合わされ、1530年代には緑色が取り入れられるようになります。そしてイズニックタイルが生まれたのです。装飾品や食器に使われる通常の陶磁器に加え、16世紀半ば、イズニックの街では壁を彩るタイルの生産が花開きました。オスマン帝国の宗教施設の建物や宮殿が、イズニックタイルの洗練された豊かな色彩で飾られるようになったのです。

大建造物の壁を覆うようにはめ込まれたタイルが、様式化された眺めを生み出したことを想像してみてください。園芸を愛するオスマン帝国の指導者たちの心をくすぐるタイルは、緑豊かな庭園の芸術を建物の内部に運び込むものだったのです。ところで、どうしてこれほど青が際立っているのでしょうか? アジアからの影響であることは明白です。アジアとヨーロッパを結ぶ壮大な交易路は、オスマン帝国を経由していました。また、黄土色の大地と建築でできた世界では、青が高揚感をもたらします。みごとなコントラストを生む取り合わせです。結局のところ、青に魅了されたとしか言いようがないのでしょう。

壁面タイル
1525−1550年
彩色と釉を施したイズニック陶器
ヴィクトリア&アルバート美術館、ロンドン

黙示録第五の封印

L'Ouverture du cinquième sceau

1614年

黙示録の幻視

クレタ島に生まれたエル・グレコことドミニコス・テオトコプロスは、イコン画家として修業を積みました。1570年頃イタリアに渡ると、ミケランジェロの身体表現を目の当たりにし、マニエリスム様式にその影響を反映させます。その後スペインに移り、活躍の絶頂期を迎えました。

《黙示録第五の封印》は、トレドの洗礼者ヨハネ施療院（タベーラ施療院）礼拝堂の祭壇画、3枚のうちの1枚として制作されました。ヨハネの黙示録の一節を描いた作品は、大いなる宗教的熱情に包まれています。画家は、神聖なエピソードをまったく新たな、意表をつくような表現で扱いました。霊性を際立たせるため大胆に筆を振るい、肉体を表現し、色彩を駆使し、光を描いたのです。

前景の左にはヨハネが恍惚とした様子で空を見上げ、腕を高く掲げています。裸の殉教者たちは復讐と世界の滅亡を切望し、ヨハネはその叫びに背中を押され、世界を荒ぶる渦に巻き込もうとする天に向かい懇願しているように見えます。

鮮やかに差す光は、この無秩序なありさまを明らかにする役割を果たしています。同じように色とりどりの布が、まるで死体のような肌の白さを際立たせています。ここで登場人物の身体について触れておかねばなりません。不自然に伸びた肉体は不穏さを宿し、激しく高まる思いに突き動かされ上下する心の動きを表現しています。エル・グレコが描くフォルムは抽象に近く、わたしたちの視線はその色彩に釘付けになります。画家は伝統に反し、光に色をまとわせそこに果敢にも闇を導いたのです。篤い信仰心はさておき、光あるところには闇もあるのだということをあえて示しているのです。

光を照り返すヨハネの青い衣服は、聖母マリアの青に染まっています。緊迫感と渦巻く嵐に拮抗する青。このまばゆい青は希望の標なのです。

マニエリスム

完璧さを求める古典主義への反動から、1520年以降、イタリアの芸術家たちは新たな美しさを提唱します。マニエリスムは、動きのある筆致や構図、自然を超えた人工的な美を称えました。蛇のようにうねる人物は、芝居がかった作品に違和感をもたらします。このイタリア生まれの美的感性は、スペインではエル・グレコ、フランスではフォンテーヌブロー派へと発展します。

年表
マニエリスムの芸術家の傑作

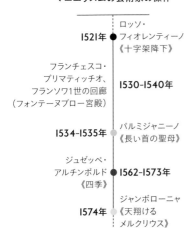

1521年 ロッソ・フィオレンティーノ《十字架降下》

フランチェスコ・プリマティッチオ、フランソワ1世の回廊（フォンテーヌブロー宮殿）**1530-1540年**

1534-1535年 パルミジャニーノ《長い首の聖母》

ジュゼッペ・アルチンボルド《四季》**1562-1573年**

1574年 ジャンボローニャ《天翔けるメルクリウス》

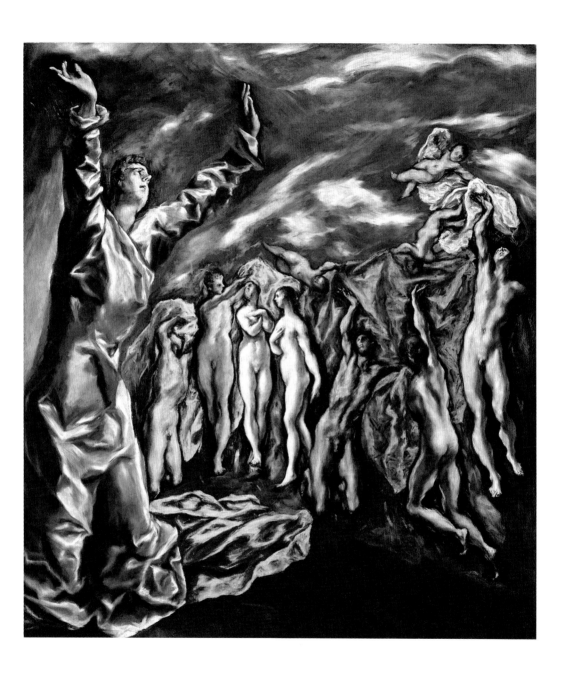

黙示録第五の封印
エル・グレコ（1541-1614）
1614年
カンヴァスに油彩
メトロポリタン美術館、ニューヨーク

マリー＝アンリエット・ベルトロ・ド・プレヌフ

Marie-Henriette Berthelot de Pléneuf

1739年

後世へ伝わる青

ルイ15世の治世下、ロココ美術が花開き、絵画にはしどけなく官能的な場面が好んで描かれました。ジャン＝マルク・ナティエはその当時、宮廷の肖像画家として名を馳せた人物です。

　貴族の肖像画ですが、マリー＝アンリエット・ベルトロ・ド・プレヌフは写実的には描かれていません。当時の美的感覚に従い、ジャン＝マルク・ナティエは対象に理想化された姿を与えたいと考えていました。ナティエが得意としていたのは、その想像をさらに優美なものにする寓意的な肖像画でした。

　このモデルの女性は、人びとに広く愛される神話から主題を取り、擬人化された水として描かれました。右腕の下にある大きな壺からは泉を象徴する水が湧き出ており、女性をこの寓意と明確に結びつけています。向かって右には水生植物も見てとれます。

　しかし、何よりも画家が用いた色調が、この絵をさらに水という主題に近づけています。背景の広がりは銀色がかった青から緑までの色合いで表されています。淡い色の上衣を着たモデルは、わずかに差された唇と頬の赤が透き通るような肌に映え、無垢な乙女の物腰でポーズをとっています。身を包む青いドレープの入った布が印象的です。青い布は作品を壮麗に彩っているだけでなく、水のメタファーとして、モデルの女性の上に降り注ぎ、まるで呑み込もうとしているかのように思えます。

　ナティエは、彼の肖像画にはモデルの内面的な真実が欠けているとして、しばしば批判されてきました。しかし、20世紀には、画家が好んで使ったこの輝く青が「ナティエブルー」と呼ばれるようになり、ナティエは後世までその名を残すことになりました。

《マリー＝アンリエット・ベルトロ・ド・プレヌフ夫人の肖像》
ジャン＝マルク・ナティエ（1685-1766）
1739年
カンヴァスに油彩
国立西洋美術館、東京

海辺の修道僧

Moine au bord de la mer

1808-1810年

内なる対話

ロマン主義の傑出した画家であるカスパー・ダーヴィト・フリードリヒは、風景を絵画的考察の中心に据えます。《海辺の修道僧》によって、画家はその独創的で内省的な表現を示してみせました。

この画家の大胆さは、そこに「何も見るべきものがない」絵をわたしたちにもたらしたことにあります。あえて殺風景であることを選んでいるのです。わたしたちを魅了するのは、空間のほぼすべてを占めている空です。そのほかには、まばらに立った白波に揺さぶられる暗い海、こちらに背を向けた修道僧、乾いた大地など、些細なものがあるにすぎません。

この絵は大きく、高さは1メートル以上、幅も2メートル近くあります。どうぞ、絵に向かい合っているご自身を想像してみてください。あなたが見つめているのは無限であり、フリードリヒが描くことをためらわない無限です。縁取りも、境界も、物語の要素もなく、風景が果てしなく広がり、わたしたちの視界を遮るものは何もありません。

そして、この風景は瞑想を促します。淡く霞がかった青色の空。広大な世界と対峙する孤独で小さな人物によって際立ったある種のメランコリーを否定することなく、空は静寂を呼びかけています。けれども修道僧はわたしたちを瞑想にいざないはしません。彼は硬直し、物思いに耽り、わたしたちを無視します。わたしたちを作品に引き込むのは空です。人間ではなく、大自然が渡し守の役割を果たしているのです。

画家は何を伝えようとしているのでしょうか。神秘との交わりを連想させて崇高なものへと昇華させるため、フリードリヒは空の広がりを利用したのでしょうか。とにかく画家は修道僧を主題に選びました……。それはつまり、神の偉大さを前にした人間の卑小さを描こうとしたということなのでしょうか。

ロマンチックではないロマン主義

ロマン主義は、1780年から1850年にかけてヨーロッパを席巻した芸術運動です。キャンドルライトのディナーや薔薇の花びらとはほど遠く、神秘とメランコリー、時には病的な夢想を通して、過去や無限、あるいは無に目を向け、自らの心の状態を表現することに重きを置いていました。

ドイツ生まれの青

1704年頃、化学者のヨハン・ヤコブ・ディースバッハは、いつものように赤色をつくっていると思っていたところ、硫酸鉄とカリウムの組み合わせを間違え、結果、鮮やかな青色をつくりだしてしまいます。この発見がプルシアンブルーの発明につながりました。1724年、英国人のジョン・ウッドワードによってその配合が公表され、1750年代から商業利用されるようになります。

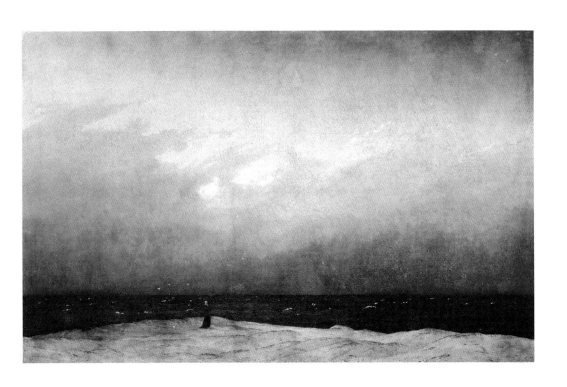

自由なひとよ、いつまでも君は海を愛するだろう！
海は君の鏡、絶え間なく巻き返す大波のうちに
君は己の魂を見て物思いに耽る。
君の心もまた海に劣らぬ苦き深淵だろう。

シャルル・ボードレール「海辺の男」『悪の華』

ノクターン：青と銀色──チェルシー

Nocturne en bleu et argent, Chelsea

1871年

夜の音楽

19世紀半ば、アイルランドの作曲家ジョン・フィールドがノクターン（夜想曲）という形式の音楽を創始します。当時、ノクターンは野外で、または夜に演奏されるものでした。曲の中盤に盛り上がりがある以外、ゆったりとしたテンポで奏でられるクラシックの小品です。ロマン派の運動を代表する音楽であるノクターン。そのとりわけ有名な作品の数々を手がけたのは、フレデリック・ショパンでした。

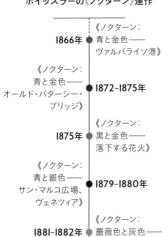

年表
ホイッスラーの《ノクターン》連作

- 1866年 ●《ノクターン：青と金色──ヴァルパライソ港》
- 1872-1875年 ●《ノクターン：青と金色──オールド・バターシー・ブリッジ》
- 1875年 ●《ノクターン：黒と金色──落下する花火》
- 1879-1880年 ●《ノクターン：青と銀色──サン・マルコ広場、ヴェネツィア》
- 1881-1882年 ●《ノクターン：薔薇色と灰色──レディ・ミューズの肖像》

夜の街

ある夏の夕方、テムズ川沿いを上流に向かって歩いていたジェームス・アボット・マクニール・ホイッスラーは、日が沈もうとしているときの水のきらめきからインスピレーションを得ました。そして急いでアトリエに駆け込むと、この幽玄な絵を描きはじめたのです。

　夜の風景画ですが、なんという光に満ちた作品なのでしょう。ホイッスラーが、青のなかにきらめく銀を見て描いたことがよくわかります。水彩のように油彩の絵の具を薄め、水に映る影や光の描写をちりばめながら、透明感とうっすら霞がかかったような効果を引き出しました。あらゆる要素がひとつに交わっています。水と空が溶け合い、いかにもイギリスらしい霧によって結ばれているのです。画家はまた、街に夕暮れが訪れようとしていることも繊細に表現しています。

　人間の営みも見てとることができます。背景にはロンドンのチェルシー地区が広がり、前景にはひとりの漁師が水面に向かって立っています。しかし、これらが存在しているにもかかわらず、絵には詩情と静寂が漂い、時の流れが止まっているかのようです。この特筆すべき静けさは日本美術を思わせます。ホイッスラーはカンヴァスの中央下に、蝶の形をした落款に似たサインを入れることで、日本美術にさらなるオマージュを捧げました。

　《ノクターン》というタイトルをつけたのは画家ではなく、船主のフレデリック・レイランドでした。音楽になぞらえたタイトルは、この絵の静謐さをよく捉えており、画家を喜ばせました。ホイッスラーの作品は音楽の旋律のように感情を呼び覚まし、夜だけが知っている神秘を生み出します。

夜のとばりが海原を覆っていく。
そして空は、ゆっくりと、色褪せていった。

マルグリット・デュラス『モデラート・カンタービレ』

《ノクターン：青と銀色──チェルシー》
ジェームス・アボット・マクニール・ホイッスラー（1834-1903）
1871年
木板に油彩
テート・コレクション、ロンドン

金の小部屋

La Cellule d'or

1892年

わたしたちは何を夢見ているのか?

1890年代、オディロン・ルドンは、それまで木炭画とリトグラフの黒一色だった彼の作品に色彩を取り入れました。

色彩は、オディロン・ルドンの作品によりいっそう夢幻的な雰囲気を吹き込むことになりました。深遠なアプローチで存在を突き詰め、人間の魂と思考を探求することを好んだ画家は、幻想と現実がないまぜになった作品で象徴主義運動と結びつき、シュルレアリスムへの先導者としての地位を確立しました。

1894年、画商ポール・デュラン＝リュエルのもとで《金の小部屋》が初めて展示されたとき、同時代の人びとには理解されませんでした。批評家のカミーユ・モクレールはこう書いています。「色調とデッサンや主題との関係がわたしにはよく理解できない。どうしてここに青、そこに金色なのか」。また、作家のトルストイはこの絵を見て、一体これは芸術なのだろうかと自問したといいます。

オディロン・ルドンの作品には、横顔の女性がとりわけ多く描かれています。彼女たちはたいてい巫女や女神のような空気を漂わせています。霊的な世界を彷彿させるコバルトブルーの顔を持つこの女性像は、ビザンティン美術のイコン（聖画像）を思わせます。金色に包まれ、優美な後光に照らされて浮かび上がる聖母マリアのようです。

画家は目を閉じた人物を好んで描きました。ルドンにとって、それは死の象徴であることを超えて、眠りの世界、つまり夢想世界を象徴しているのです。この作品が醸す神秘的なムードは、宗教的な暗示というよりも、わたしたち一人ひとりの内なる世界と深い結びつきがあると思われます。目を閉じるとき、わたしたちの想像はどこへ向かうのでしょう?

ポール・デュラン＝リュエル

画商の息子として生まれたデュラン＝デュエルは、サロンの格式に真っ向から対立する新世代の画家を育成します。カミーユ・コローやジャン＝フランソワ・ミレーと専属契約を結び、ギュスターヴ・クールベ、エドゥアール・マネ、クロード・モネ、カミーユ・ピサロ、オーギュスト・ルノワールを支援しました。

青への挑戦

1799年、科学者のルイ・ジャック・テナールは、内務大臣から安価な青色の開発を依頼されました。テナールはコバルトに注目し、コバルト塩をアルミナと一緒に加熱し「テナールブルー」の名で販売されることになる青色を獲得します。1828年には、ジャン＝バティスト・ギメが、さらに手頃な価格の合成ウルトラマリンを発明しました。

《金の小部屋》
オディロン・ルドン（1840−1916）
1892年
紙にパステル、油彩
大英博物館、ロンドン

マンハッタン橋

Manhattan Bridge

1922年

眩暈がする都会の青

1842年、イギリスの化学者ジョン・フレデリック・ウィリアム・ハーシェルは、サイアノタイプ（青写真）、つまり、深い青色の写真を現像する技法を発明しました。

　ハーシェルの発明は遅れて成功を収めることになります。写実的で精細な仕上がりにこだわりを求める写真家には、不自然に見えるサイアノタイプは好まれなかったのです。けれども、サイアノタイプは耐光性が非常に高く、簡単に現像することができ、安価であるため、資料用の写真（建築図面や工業用図面の複製）にはうってつけでした。

　19世紀の終わり、この技法がアマチュア写真家の間で再評価され、家族のアルバムを手頃な価格で作成できるようになりました。1890年から1914年頃にかけての写真を特徴づける運動「ピクトリアリズム」（絵画主義）においては、何よりも美を追い求めていた写真家たちが、その詩的であり繊細さが際立った魅惑的なヴィジュアルを再発見したのです。

　ユージン・デ・サリニャックもそういう理由でサイアノタイプを選んだのでしょうか。ニューヨーク市の橋梁課の職員であった彼は、1903年から自らの仕事を記録するために数多くの写真を撮りました。資料としての用途を超え、彼の写真は都市の目まぐるしい成長をみごとに物語る証となったのです。

　この写真は、マンハッタン橋を写したものです。サイアノタイプにしたのが芸術的な選択だったのか、それとも実用的な選択だったのかは、何とも言えません。長年サイアノタイプに親しんでいたユージン・デ・サリニャックは、彼の写真が宿す感傷の意味を理解していたのでしょうか。遍在する青は写真に漂うムードを強調し、灰色の霧に覆われた日を陰鬱なものに変えてしまいます。彼は無意識のうちに、急ぎ足で過ぎていく現代社会に渦巻く憂鬱を明らかにしたのでしょうか。

サイアノタイプの現像法

白色不透明紙またはネガの支持体に、化学薬品（クエン酸鉄アンモニウムおよびフェリシアン化カリウム）の溶液をブラシで塗布し、光を当てずに乾燥させます。その後、約15分間自然光に当てると、その間に鉄塩の組成が変化します。支持体を冷水ですすいで乾燥させましょう。乾くと光に当った部分が青くなります。

年表
写真のはじまり

- **1825年** ニセフォール・ニエプスが最初の写真を撮る
- **1839年** ルイ・ダゲールのダゲレオタイプ
- **1840年** ウィリアム・ヘンリー・フォックス・タルボットが写真ネガを発明する
- **1858年** ナダールが史上初の航空写真を撮影
- **1889年** ジョージ・イーストマンが最初のロールフィルムを発売する

写真が工業や商業の領域ではなく、
芸術の領域に入ることを
わたしは願っている。

ギュスターヴ・ル・グレイ

《マンハッタン橋》
ユージン・デ・サリニャック（1861–1943）
1922年
サイアノタイプ
ウスター美術館

アメリカ国旗で飾られた通り

Rue pavoisée à la bannière américaine

1930年頃

愛国の青

祝祭のムードに包まれる通り。魅了されたのは、ラウル・デュフィばかりではありません。こうした愛国的で陽気な絵画は19世紀末から親しまれ、第一次世界大戦の動乱を経てさらに広まりました。

　旗や幟で華やかに飾られた街ほど心が浮き立つものはないのではないでしょうか。色とりどりの旗や幟がひらめく通りは、とても誇らしげに見えます。ラウル・デュフィにとって、それは群衆や都市の建築を描く格好の題材であり、現代性の象徴でもありました。この絵は1939年の装飾芸術家サロンのポスターとして使用されています。サロンのテーマは街路。もしや作品はポスターのために制作されたものだったのでしょうか。それについては疑問が残ります。

　デュフィは街路を扱った作品をたびたび描きました。フォーヴィスムの彼の作風にぴたりとはまるモチーフだったのでしょう。三色旗が明るい色彩で平塗りされ、単純化された図形のようなフォルムを見せています。くすんだ色合いの街並みや、かろうじて描かれた人物の線とは対照的で、まるで三色旗がすべてを呑み込もうとしているようです。この効果を際立たせるべく、画家は青を溢れるように使いました。青で建物のファサードを覆い、通行人をなぞっています。現実的であるかどうかは問題ではありません。この愛国の青こそが、絵の主要なテーマなのです。青の輝きが作品全体を活気づけています。

　フランスとアメリカの国旗が織りなす情景は、わたしたちにかすかな高揚感をもたらします。両国の揺るぎない友情が未来までつづくことを予感させるような作品です。1946年、作家であり芸術愛好家であり、セザンヌ、ピカソ、マティスの知名度を高めたガートルード・スタインは、「ラウル・デュフィは喜びである」と書いています。もしかすると、「ラウル・デュフィは憂鬱を紛らしてくれる妙薬である」と書くべきだったかもしれません。

フォーヴィスムとは？

フォーヴィスム（野獣派）の起こりは1905年。サロン・ドートンヌに展示されたアンリ・マティス、アンドレ・ドラン、ラウル・デュフィ、アルベール・マルケの作品を見ていた美術批評家のルイ・ヴォクセルが、そこにもとから飾られていたアカデミックな天使の胸像に目を留め、「野獣に囲まれたドナテッロだ！」と叫んだことに由来します。フォーヴィスムの画家にとって、色彩そのものが現代性と確固たる表現を支えるものでした。

年表
旗で飾られた街路を描いた作品

1878年 クロード・モネ
《モントルグイユ街》

エドゥアール・マネ
《旗で飾られた
モニエ通り》 **1878年**

1906年 ラウル・デュフィ
《旗で飾られた通り》

アルベール・マルケ
《7月14日、
ル・アーヴル》 **1906年**

旗を持ってやるべきことはふたつ、
腕を伸ばして旗を振るか、
情熱的に胸の前に掲げるかである。

ポール・クローデル『立場と提言』

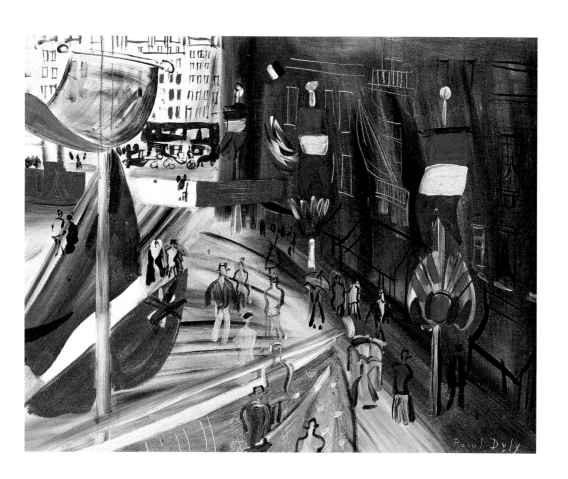

《アメリカ国旗で飾られた通り》
ラウル・デュフィ（1877-1953）
1930年頃
厚紙に油彩
個人蔵

空の青

Bleu de ciel

1940年

色と精神性
———
カンディンスキーは、1911年に出版された抽象芸術論『芸術における精神的なもの』で、色が魂に及ぼす心理的な作用を強調しています。青は深い静けさを呼び起こす天上の色だと彼は考えました。また、黄色の色面はわたしたちに近づいてくるような印象を与えるのと対照的に、青い色面は遠ざかっていく感覚を生むと付け加えています。

《空の青》
ワシリー・カンディンスキー（1866-1944）
1940年
カンヴァスに油彩
ポンピドゥ・センター国立近代美術館、パリ

青色の人生

1940年ドイツ占領下のフランス。ワシリー・カンディンスキーと妻は、パリ郊外ヌイイ・シュル・セーヌのアパートでひっそりと暮らしていました。そんななか、画家は自由気ままで屈託のない作品を制作します。

　ワシリー・カンディンスキーは、制作の少し前、パリで中世のタペストリーを見つけ、そのモチーフから着想を得ました。作品には、テキスタイルのパッチワークにうってつけの色とりどりのモチーフが配置されているのが見てとれます。

　この奇妙な生き物たちが何なのか、じっくり観察せずにはいられません。こちらは蝶か魚か、あちらは、もしかしてキリンの頭でしょうか……いやいや、どれも間違いで意味のないことです。ここにいるキャラクターは現実には存在しないのですから。あえて言うならば、顕微鏡で観察された細胞のような、科学の世界から取り出された形状でしょうか。カンディンスキーが、まるで生命への賛歌のように、それらをカラフルで統一感のない、見たこともない生き物の集合体へと変身させているとき、外の世界には死がはびこっていました。

　もっとも純粋な姿をしたこの生き物たちを祝福するかのように、画家はアトリエの窓から見える空を思わせる青色を背景に、地上の苦悩から遠く離れた大気圏の外とのつながりを表現してみせました。そもそもカンディンスキーにとって重要なのはこの青い空であり、絵にタイトルを付けたのも彼自身でした。

　ジュアン・ミロの絵と並べてみたくなるような作品です。カンディンスキーはこの絵で、おとぎ話のようなスペクタクル、夢の世界にいざなう祝祭のダンスをわたしたちに見せてくれています。そして、きっと自分自身には、戦争をしばし忘れるための楽しい休息を与えたことでしょう。

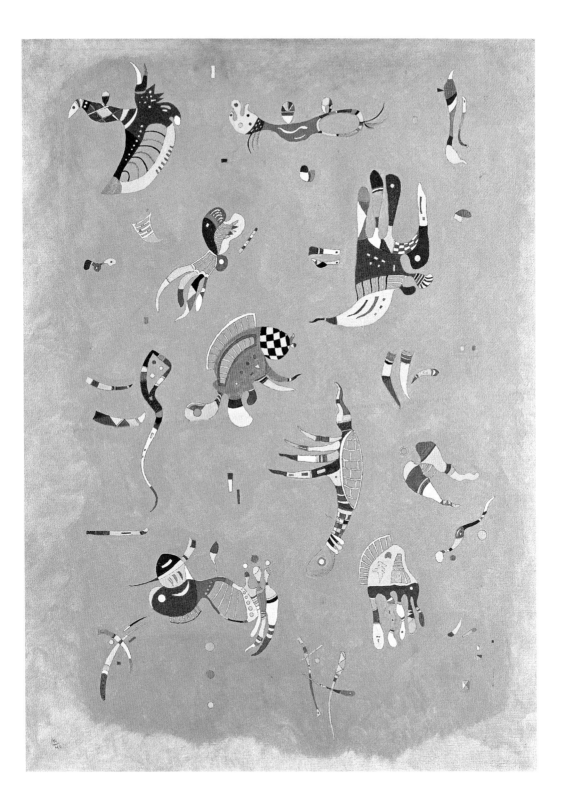

海を見る人びと

Sea Watchers

1952年

青い波間に揺れる心

海辺の一日は、たいていの場合、楽しみ、ヴァカンス、気ままさと同義語です。けれどもエドワード・ホッパーの作品は、耐えがたく憂鬱な色を帯びています。

　ビーチハウスを背にしてベンチに座った男女は、じっとしたまま、無感動に、ただ海を見つめています。そもそも視線の先に海があるのかどうかもわかりません。しかしながら、風になびいて干されている洗濯物を見ると、この情景にも動きがあることがわかります。揺れる布を除いてほかは何も動いていません。すべてが味気なく、押しつぶされそうな重々しさに満ちています。

　ふたりの人物は対照的な姿勢で配置されています。女性は体を後ろに引き、あたかも自分の人生やふたりの関係に見切りをつけ、諦めきっているかのようです。男性はといえば、少し前かがみになっています。沸き立つ衝動に気持ちが逸（はや）っているようですが、いくぶん背中を丸めた体勢は、彼が抱いているに違いない激しい感情が持続しないことを示しています。そうしたいけれど、勇気がないのです。

　突然、この晴れわたった日が重苦しくなり、悲しくさえなります。作品を支配している海と空の青、さらには家の影さえもが、陰鬱な脅威として作用しはじめます。男性は、広大な海の青に飛び込むことなくそこに留まり、むしろ反対に、青のほうが、不意をついて男性をつかまえようとしています。それは自由の青ではなく、煩悶の青です。さて、それではこのあたりで、もはや空の青にも魅了されなくなったふたりを、秘められた苦悩に委ねることにしましょう。

すれ違うカップル

エドワード・ホッパーの作品には、すれ違う男女の身体が物語る、耐えがたい沈黙に打ちのめされたカップルの姿がよく見られます。
1932年《ニューヨークの部屋》
1952年《鉄道沿いのホテル》
1959年《哲学の遠出》
1960年《セカンドストーリー・サンライト》

ブルーからブルースへ

青は時に哀愁をまといます。ブルーは憂鬱の色であり、満たされない魂の色なのです。ブルースが悲しみや失望を表現する音楽のジャンルであることも忘れてはなりません。ブルースは、アメリカの綿花農園で働く黒人奴隷の歌を起源としています。

《海を見る人びと》
エドワード・ホッパー（1882-1967）
1952年
カンヴァスに油彩
個人蔵

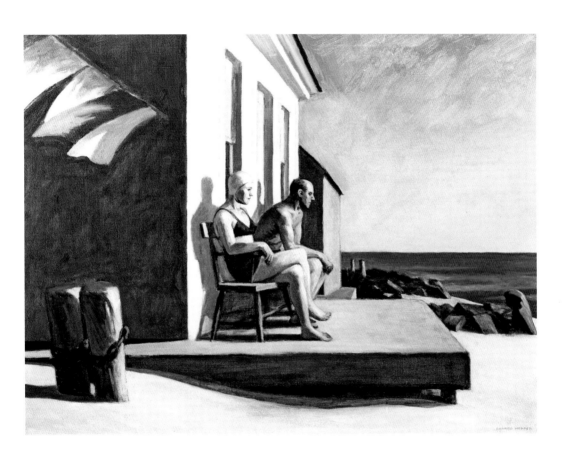

愛すること、
それは互いを見つめあうことではなく、
ともに同じ方向を見つめていくことである。

アントワーヌ・ド・サン゠テグジュペリ『人間の大地』

プロヴァンスの風景

Paysage de Provence

1953年

プロヴァンスの
慎み深い確信

ニコラ・ド・スタールは、自身の傑作がプロヴァンスで生まれると確信していました。「わたしがこれまで行ったなかで、もっとも美しい展覧会を開催するために充分な作品をあなたにお預けします」。画家は、有名な画商であるポール・ローゼンバーグにそう書き送っています。

年表
プロヴァンスの空と海を描いた作品

ウィリアム・ターナー
《海から眺めた
マルセイユの灯台》
1828年

フェリックス・ジアン
《夕暮れ時の
マルセイユ港》
1860年

ポール・セザンヌ
《レスタックから眺めた
マルセイユ湾》
1878-1879年

フィンセント・
ファン・ゴッホ
《ローヌ川の星月夜》
1888年

アンリ＝エドモン・
クロス
《海岸沿いの松》
1896年

プロヴァンスの青

1942年、ニコラ・ド・スタールは古典的な表現と決別しました。それから抽象と具象の間で調和の取れた作品を制作するようになり、彼にとって、マティエール（絵肌）、つまり材質が絵に与える効果がなによりも重要な意味を持つようになります。

1950年代初頭、プロヴァンス地方に移り住んだ画家は、この地に新たな創造の活力を与えられます。南仏の光と風景に魅了され、その人生と作品の転機となる絵画を制作しました。

彼は毎日ノートに風景をスケッチし、日中、刻一刻と変化する光を捉えることにひたすら取り組みました。その後アトリエに戻ると、記憶やスケッチをもとに印象に深く刻まれた場面や風景を描きました。ある瞬間や場所をただ思い出すだけではなく、何よりも感情を思い出すことが重要でした。スタールの感情は創作に力を与えました。彼にインスピレーションをもたらしたのはプロヴァンスだけではなく、女性でもありました。報われぬ愛に心を揺さぶられ、画家はその激情を厚く、深く、鮮やかな絵の具でカンヴァスに描き出しました。

ニコラ・ド・スタールは、さまざまな青を使って南仏の太陽を称えました。空と大地の色を繊細に溶け合わせ、時に濃密に、時に透明に、青を基調とした質感のある絵で表現したのです。抽象的に描かれているにもかかわらず、風景にリアリティがあるのは、塗りの厚みの違いや遠近感の表現、樹々の描き方によるものでしょう。異なる青の色調が、それらを際立たせ、崇高な輝きで結びつけています。この絵の語り手は、洗練された色彩です。ただひとつ、淡い色みで表された家だけが、そこに人間がいることを伝えています。

青が連想させるものといえば、海や空といった、
疑いようがなく目に見える自然のなかでもっとも抽象的なものです。

イヴ・クライン

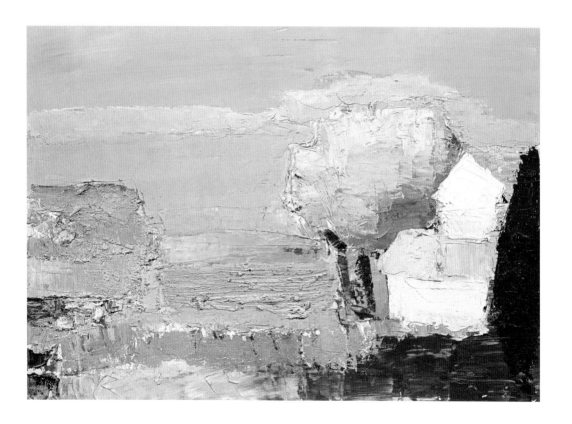

《プロヴァンスの風景》
ニコラ・ド・スタール（1914-1955）
1953年
カンヴァスに油彩
国立ティッセン＝ボルネミッサ美術館、マドリード

見ることと感じることのすべて

For All That We See or Seem

1967年

モノリと映画

つねに映画からインスピレーションを得てきたと、ジャック・モノリは公言しています。「パオロ・ジェノベーゼの作品よりも『市民ケーン』にずっと強く心を揺さぶられた」と語るモノリは、『上海から来た女』から『キング・コング』や『スカーフェイス』まで、さまざまな映画からの引用を好んで作品に取り入れています。

年表
青と映画

1965年 ジャン=リュック・ゴダール『気狂いピエロ』

ジャック・ドゥミ『ロバと王女』 1970年

1988年 リュック・ベッソン『グラン・ブルー』

デヴィッド・リンチ『マルホランド・ドライブ』 2001年

2009年 ジェームズ・キャメロン『アバター』

アブデラティフ・ケシシュ『アデル、ブルーは熱い色』 2013年

青い夢想

1960年代にヨーロッパで展開された「ナラティヴ・フィギュレーション」運動の先駆者であるジャック・モノリは、暴力や不安と関連付けて、日常生活に疑問を投げかけます。

　ありふれた場面によって、わたしたちの世界の不安感を表現するにはどうしたらいいでしょう？　それならフィルターを使うのがいいでしょう。それもただのフィルターではなく、青いフィルターを。ジャック・モノリは、一目で彼のものとわかる青色（彼の名前で販売されているほどです）の絵画で、主題を現実世界の外へと連れ出します。作品には夢心地なムードと不穏なムードの両方が漂い、モノリはその曖昧なバランスを巧みに操作しているのです。夢と悪夢のはざまで心を乱されるのは、空想の世界のできごとであってほしいもの。モノリがエドガー・アラン・ポーの詩から取ったタイトルが語りかけます。すべては夢に過ぎない、と。

　アーティスト自身もこう述べています。「青いガラスの向こう側では、わたしは銃弾から守られています。わたしにとって青は恐怖や不安の色ではありません。夢想の色なのです」。まるでこの色がお守りのような役割を果たし、生きることの苦しみを和らげてくれているかのようです。ジャック・モノリは、パートナーとの別れという、私生活における困難な出来事をこの絵で表現しています。男性と女性はひとりきり、それぞれが自分の車で別々の道を行くようです。何よりも亀裂のような白い線がふたりを隔てています。

　青いフィルターはまた、ジャック・モノリに大きなインスピレーションを与えてきた映画を彷彿させます。ここでもまた、空想の世界が思い起こされます。映画のなかではすべてがうまくいくものです。そして、現実と虚構の間にあるこの隔たりをアーティストは好んで描いているのです……。わたしたちは夢を現実に変えることをつねに目指していますが、結局のところは、現実を夢に変えるべきなのかもしれません。

《見ることと感じることのすべては夢のなかの夢に過ぎない》
ジャック・モノリ（1924-2018）
1967年
カンヴァスに油彩
マルセイユ現代美術館（MAC）

無題 1990

Untitled 1990

1990年

青い虚空を恐れる

1970年代の終わり、アニッシュ・カプーアは母国インドで毎年行われる色彩の祭典にちなみ、顔料を使いはじめました。

アニッシュ・カプーアの作品は、ドナルド・ジャッドのような、アメリカ人アーティストのミニマリズムと明らかに呼応しています。1985年、カプーアは空虚と無限の概念を探求する《ヴォイド》（Void, 虚空）と題された一連の彫刻に着手しました。見る角度によって凸状にも凹状にもなるフォルムは、気体と固体の境界を消滅させます。また、顔料を塗り重ねたベルベットのような質感は、思わず触れたくなる官能的な物質性をこれらのフォルムに与えています。

アニッシュ・カプーアはこの作品を母親像になぞらえています。「青いドレスは母なる宇宙であり、イニシエーションである」と彼自身が語った卵形のフォルムは、妊娠中の丸いお腹の膨らみと、出産後の空になった身体の間で揺れ動いています。なによりこの彫刻は、見る者を相反するふたつの力に触れさせます。引き込む力と遠ざける力です。フロイトが生きていたら、きっとお気に入りの彫刻になったことでしょう。この「母親」は囚われの身であると同時に、わたしたちを捕まえるのではないかという不安を抱かせます。

アニッシュ・カプーアは、ウルトラマリンブルーの力強さで空や海の広大さを表現し、作品から発せられる深遠な印象を確固たるものにしています。カプーアの青はわたしたちに催眠術をかけ、自由を奪い、しまいにはすっかり呑み込んでしまいます。未知のものに対してわたしたちが抱く恐怖心を、カプーアの青はどれほど喜んで味わうのでしょう。

ところで、改めて観察してみると、アーティストが巧みに操る虚空は、ただ何もないという凡庸なものでないことがわかります。それどころか、カプーアの青い虚空は、無限を約束するものであり、すべてが創造される空間なのです。

インドにおける青

ヒンドゥー教では、青は天上の色であり、無限、勇気、真実を象徴します。それゆえ、クリシュナやヴィシュヌなど、多くの神々は青い肌で表現されているのです。インド文化では、青は機織り工、職人、農民のカーストの色でもあります。特定のカーストでは青い衣服が禁じられており、インディゴ染料を入手するプロセスは不浄なものと考えられています。

《無題 1990》
アニッシュ・カプーア（1954-）
インスタレーション、1990年
グラスファイバー、顔料
個人蔵

わたしが黒と青を使った作品を多く手がけてきたのは、
青は闇をより際立たせる色だからです。
現象学的に言えば、
わたしたちの目は実際には青に焦点を合わせることができません。

アニッシュ・カプーア

無題

Sans titre

1998年

青に消えた頭

中国のアーティスト、岳敏君（ユエ・ミンジュン）は、ピンク色の肌にシニカルな笑いを浮かべた風刺キャラクターの絵で知られます。それは、彼の国の政治に対して掲げた皮肉なのです。

　大笑いするひとの絵が検閲されることはありません。それが岳敏君の武器であり、彼ならではのやり方で中国当局を非難するべく、笑いをとことん利用しているのです。彼の描く笑い顔は仮面のようなもので、感情を欠いています。それによってアーティストは社会とその不条理を告発しているのです。

　そして顔が消えるとき、その意味合いはさらに力強いものになります。岳敏君は、流血の跡がないどころか、さわやかで清潔感に溢れた頭部のないキャラクターを描き、彼の芸術的闘争に新たな次元を拓きました。彼は欠如と不在を描いたのです。

　岳敏君は、写実的なスタイルを手離してはいません。Tシャツの描写は精確であり、布には皺が描き込まれ、身体の筋肉も克明に表現されています。あまりにもリアルなので、首から上がないことにもほとんど驚かないくらいです。ここでアーティストの賭けが成功します。なにせ悲劇が平凡になるコミカルな世界に、彼は陽気にわたしたちを引き込んだのですから。これぞ現代の悲しいおとぎ話です。

　皮肉はこれだけで終わりません。デイヴィッド・ホックニーが自分のものだとでも言いそうな、滑らかに塗られた翳りのない青色を背景にすることで、アーティストは彼のメッセージに込められた皮肉を際立たせます。このあっけらかんとした青のなんと皮肉なことでしょう。深刻なことはコミカルになり、愚かしいことはあたりまえになり、苦しいことは嬉しいことになり、何もかもがもつれあっています。

　頭隠して尻隠さず。消えた頭は青空に隠れるのがお好きなようです。

糾弾のアイロニー

ユーモアによる糾弾や批判は、いつの時代も強力な武器です。第一次世界大戦のさなか、ダダイスム運動は慣習を打ち破り、社会とその矛盾を揶揄しました。ダダを後継する運動の担い手であるシュルレアリストたちは、理想主義を掲げて政治闘争に取り組みました。消費社会を非難するポップアートは、より効果的に断罪するため、大量消費の象徴をみごとに作品に転用しているのです。

年表
アートとアイロニー

1917年　マルセル・デュシャン《泉》

マックス・エルンスト《男たちはそれについて何も知らないだろう》　1923年

マン・レイ《サド侯爵の架空の肖像》　1933年

アンディ・ウォーホル《キャンベルのスープ缶》　1962年

バンクシー《ナパーム》　1994年

マウリツィオ・カテラン《ラ・ノナ・オラ》　1999年

侮辱はいらないが、皮肉と陽気さは大いに必要だ。
侮辱は反感を買い、皮肉はひとを我に返らせ、
陽気さは心の武装を解くのである。

ヴォルテール、アルジャンタル伯に宛てた1772年5月18日の書簡

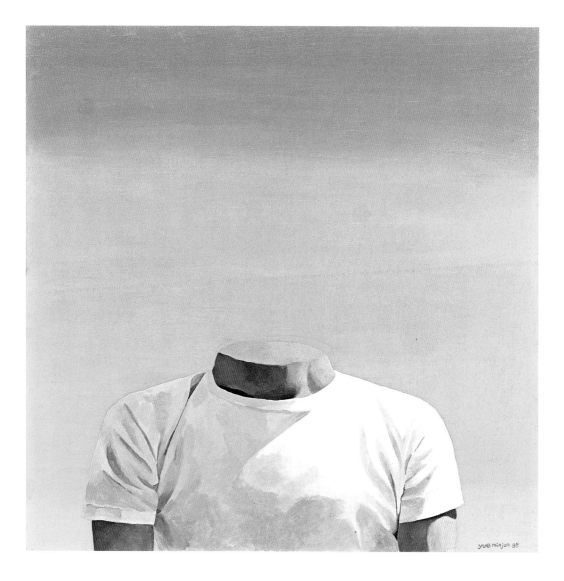

《無題》
岳敏君 (1962-)
1998年
カンヴァスに油彩
個人蔵

図版一覧

Crédits

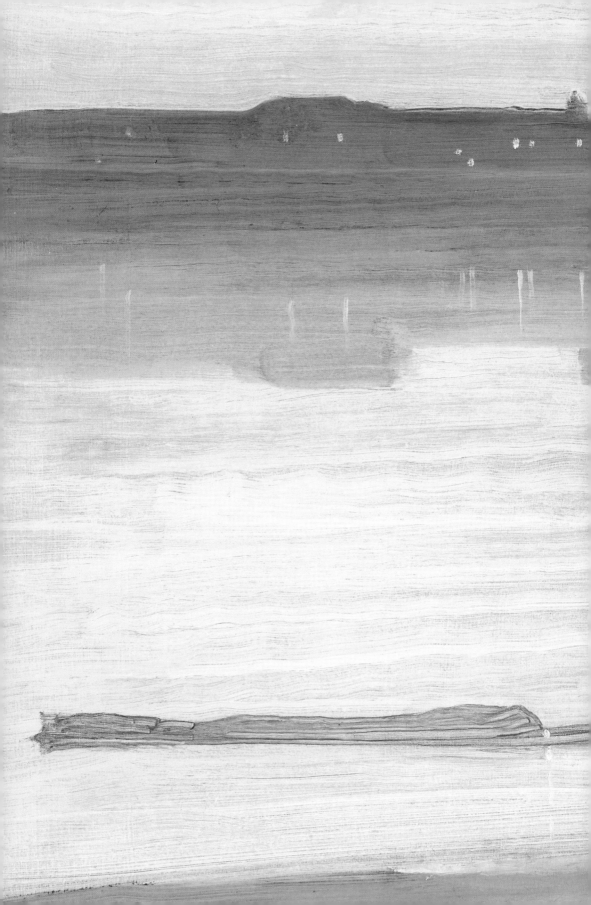

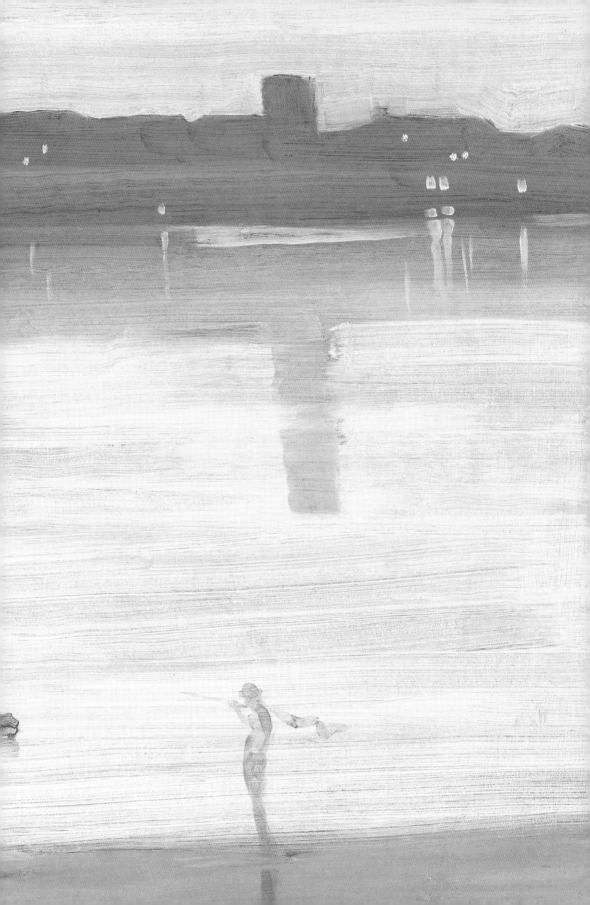

著者　ヘイリー・エドワーズ＝
　　　デュジャルダン

美術史・モード史研究家。エコール・デュ・ルーヴル、ロンドン・カレッジ・オブ・ファッション卒業。アートとファッション、装飾美術、建築、モード写真、アイデンティティと社会問題におけるファッションの位置づけに関して研究と執筆を行う。キュレーター、ライターとして、ヴィクトリア＆アルヴァート美術館の調査事業や展覧会に協力するほか、個人コレクター向けのコンサルタントとしても活躍。ギ・ラロッシュのアーカイヴスの創設を手がけた。パリでモード史、ファッション理論の教鞭をとる。

翻訳者　丸山有美

フランス語翻訳者・編集者。フランスで日本語講師を経験後、日本で芸術家秘書、シナリオライターや日仏2か国語podcastの制作・出演などを経て、2008年から2016年までフランス語学習とフランス語圏文化に関する唯一の月刊誌「ふらんす」（白水社）の編集長。2016年よりフリーランス。ローカライズやブランディングまで含めた各種フランス語文書の翻訳、インタビュー、イベント企画、イラスト制作などを行う。

ブックデザイン

米倉英弘＋鈴木沙季（細山田デザイン事務所）

本書内容に関するお問い合わせ
●正誤表　https://www.shoeisha.co.jp/book/errata/
　ご質問される前に「正誤表」をご参照ください。
●書籍に関するお問い合わせ
　https://www.shoeisha.co.jp/book/qa/
　または、FAXまたは郵便にて、下記"翔泳社 愛読者
　サービスセンター"まで。電話でのご質問は、お受け
　しておりません。
●回答はご質問いただいた手段によってご返事申し上げ
　ます。ご質問の内容によっては、回答に数日ないしは
　それ以上の期間を要する場合があります。
●ご質問に際して、本書の対象を超えるもの、記述個所
　を特定されないもの、また読者固有の環境に起因す
　るご質問等にはお答えできませんので、予めご了承
　ください。
●郵便物送付先およびFAX番号
　送付先住所　〒160-0006　東京都新宿区舟町5
　FAX番号　　03-5362-3818
　宛先　　　　（株）翔泳社 愛読者サービスセンター
※本書に記載されたURL等は予告なく変更される場合
　があります。
※本書の出版にあたっては正確な記述につとめましたが、
　著者や出版社などのいずれも、本書の内容に対してな
　んらかの保証をするものではなく、内容やサンプルに
　基づくいかなる運用結果に関しても、いっさいの責任
　を負いません。
※本書に掲載されている画面イメージなどは、特定の設
　定に基づいた環境にて再現される一例です。
※本書に記載されている会社名、製品名はそれぞれ各社
　の商標および登録商標です。

造本には細心の注意を払っておりますが、万一、乱丁
（ページの順序違い）や落丁（ページの抜け）がござい
ましたら、お取り替えいたします。
03-5362-3705までご連絡ください。

ISBN978-4-7981-8106-6
Printed in Japan

色の物語 青

2023年11月22日　初版第1刷発行
2024年 1 月25日　初版第2刷発行

著者　　　　ヘイリー・エドワーズ＝デュジャルダン
訳者　　　　丸山有美
発行人　　　佐々木 幹夫
発行所　　　株式会社 翔泳社 (https://www.shoeisha.co.jp)
印刷・製本　中央精版印刷 株式会社

Bleu - Ça, c'est de l'art
De l'Egypte ancienne à Yves Klein
© Hayley Edwards-Dujardin

©Hachette Livre (Editions du Chêne), 2019
Japanese translation rights arranged with Hachette Livre, Paris
through Tuttle-Mori Agency, Inc., Tokyo
Japanese translation ©2023 SHOEISHA Co,.Ltd.